我是女生愛拍照

相機女孩
曝光的浪漫情懷

U0076887

前言

照片的重點就是「曝光」、「光線」、「色彩」。

只要了解曝光的作用，即可模糊背景，
或是靜止被攝體的動作。

了解光線的特性與掌控方法，
即可有效的拍出「明亮柔和的照片」、
「閃閃發亮的照片」、「浪漫的照片」等等。

照片的色彩是傳達資訊量與印象的重要因素。
與無色的黑白照片相比，彩色照片
更容易讓觀賞者明白真實、形象。
數位單眼相機可以自由自在的變換色彩。

本書盡可能簡單、詳細的說明
「曝光」、「光線」、「色彩」三者的相互關係。

剛開始也許還無法理解。
隨著攝影次數的增加，應該可以逐漸理解這些內容。

只要理解「曝光」、「光線」、「色彩」，
攝影將會更有趣。

Chapter I 範本之章
多花一點心思就可以拍出這樣的照片

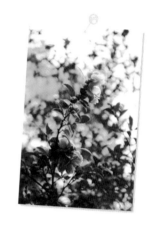

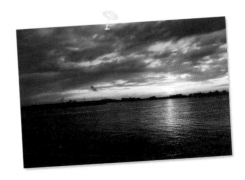

Chapter 2　曝光之章
攝影的基礎在於感受亮・暗

Chapter 3　光線之章
辨別光線的朝向與強弱就是晉升高手之道

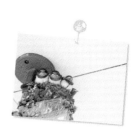

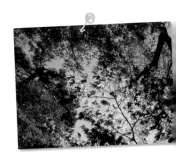

Chapter 6　修 圖 之 章
利用電腦完成更酷的照片

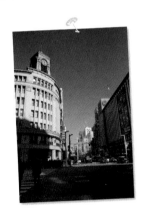

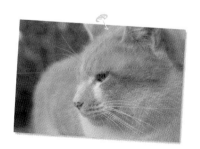

●關於本書

●範例採用圖示，以便讀者理解攝影時該注意的重點。

 攝影時進行曝光補償，注意照片的亮度。

 攝影時操作光圈，注意散景或焦點的深度。

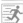 操作快門速度，以表現被攝體的動態。

 攝影時在取景方面等等構圖上花費一番心思。

 攝影時注意逆光或順光等等光線的朝向。

 留意白平衡，為照片增加色彩，以改變印象。

 變更相機的對比設定。

 變更相機的飽和度設定。

• 單眼反光相機原本指的是具有反光（反射）構造的相機，最近的數位相機中，也有推出像4/3相機這類沒有反光構造，用法卻與單眼相同的相機。因此本書將4/3相機等等可更換鏡頭式的高性能相機都統稱為「數位單眼相機」。

• 數位單眼的功能依品牌與相機而異。本書盡可能舉出各相機共通的功能，有時候部分相機可能沒有本書所列舉的功能，或是功能有所不同。

• 焦距標示「換算成35㎜」或「相當於○㎜」時，表示已換算成35㎜的焦距（畫角）。如果沒有特別標示的話，則表示鏡頭的實際焦距。

• 由於鏡頭的名稱比較長，故省略以下的文字。Nikon的「NIKKOR」、「Zoom-Nikkor」、「ED」，Olympus的「ZUIKO DIGITAL」、「M. ZUIKO DIGITAL」、TAMRON的「LD Aspherical」，所有品牌的「（IF）」。

Chapter I

範本之章

多花一點心思
就可以拍出這樣的照片

想要讓攝影技巧更進步,請先看大量的照片,並找出自己喜歡的照片。接下來了解自己喜歡的照片是怎麼拍出來的,在自己拍攝時即可做為參考。首先從拍出類似自己喜歡的風格的照片開始吧!

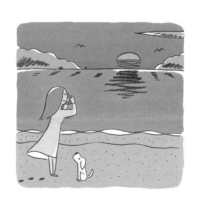

加上正補償，將浮在青空中的粉紅色花朵拍成粉彩色系

明亮的拍攝淺粉紅色的花朵

+ 2EV　　對角線構圖　　逆光

在路邊漫步時，發現在高處盛開的秋牡丹。攝影時意識蔚藍的天空，與粉紅色花瓣形成的對比。

相機：OLYMPUS E-P1　鏡頭：14-42mm F3.5-5.6　焦距：14mm（相當於28mm）　攝影模式：光圈優先AE、補償＋2EV（F5、1/250秒）　攝影感光度：ISO 200　白平衡：晴天　色彩模式：自然　攝影：加藤真貴子

攝影重點

① 小心注意不要讓花瓣的色彩白化，同時將曝光調高到接近過曝的＋2EV。

② 用對角線劃分粉紅色與天空的面積，使畫面呈現動感。

③ 這是一個蔚藍的大晴天，即使提高曝光，還是保留了天空的色彩，從蔚藍變為粉彩色系的水藍色。

色彩模式使用不容易過曝的自然。白平衡固定於「陽光」。

在花朵伸展的方向打造留白，表現花的生命力。

用逆光表現柔軟的花瓣

在一個秋季的蔚藍大晴天，我去爬御岳山。在山路上，我看見筆直朝向天空的綻放的秋牡丹。

秋牡丹的莖很細，花朵很大，在風力的吹拂下輕輕搖擺。為了加強隨風搖動的柔弱印象，我放大光圈，採用淺焦點，模糊前方的花朵。再將曝光調高到勉強還能留下花瓣色彩的程度，盡可能讓陰影較淡，使花瓣呈現柔軟的印象。調高曝光之後，營造出粉彩色系的可愛氣氛。

用一般畫面上方是天空，下方是花朵這種方式攝影時，會給人一種了無新意的印象，所以傾斜相機，將天空與花朵的境界配置於對角線上，為往天空伸展的花朵賦予動感。

═Link═

用鮮艷的色彩表現孩子的歡樂
粉紅色的傘是點綴天空的色彩

 日本國旗式構圖　接近斜光的順光　 −3　 ＋4

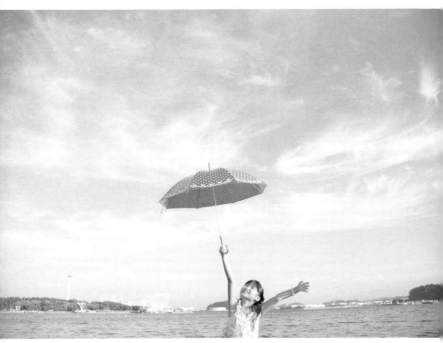

女兒高興的撐著剛買來的傘。入鏡時運用童話的印象，可愛的傘似乎就要飄起來了。

相機：Canon EOS 5D Mark II　鏡頭：EF-S 24-105mm F4L IS USM　焦距：24mm　攝影模式：手動曝光（F4、1/500秒）　攝影感光度：ISO 400　白平衡：陽光　色彩模式：忠實（對比−3、色彩濃度＋4）　攝影：川野恭子

攝影重點

① 為了突顯雨傘，選用日本國旗式構圖，在藍天下攝影。
② 拉低水平線，加大背景天空的面積，使用廣角鏡頭，拍攝寬廣的天空與海洋。
③ 拍攝大範圍的天空面積，可以強調宛如就要飛起來的印象。

為了讓雨傘的紅色更顯眼，將飽和度調高到＋４。為了讓天空的色彩自然、鮮明，色彩模式使用「忠實」。

遮住雙腳，打造宛如拿著雨傘飛在空中的構圖。

強調點綴的色彩

買了一把可愛的粉紅色小傘，想著要不要用雨傘來拍攝有趣的照片呢？於是和女兒一起出門。難得的藍天，是一個讓紅色更醒目的情境，宛如瑪莉波萍絲（歡樂滿人間）一般撐傘飛行的印象。

加大天空的面積，取景時只讓上半身入鏡。中心當然是粉紅色的小傘。為了激發更好的表情，攝影時我告訴女兒：「我拍到好像撐傘飛行的照片囉～」，同時讓女兒看剛才拍的照片。女兒也說：「好像在天空中飛哦！」，於是高興的擺出各種不同的姿勢。

為了讓紅傘在藍色天空與大海中更醒目，使用日本國旗式構圖。選用可以呈現美麗色彩與立體感，接近順光的斜光，再調高飽和度。此外，如果出現強烈的陰影，就無法呈現柔和的氣氛，對比設定得比較弱。

Link

在陽光下透亮的葉片，調低曝光以強調色彩

運用光與影展現強而有力的葉脈

 對角線構圖　斜光　＋／－ －1EV

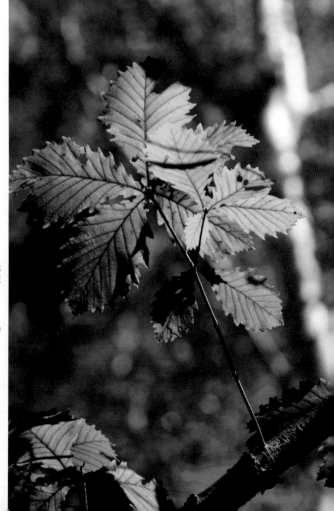

在澄澈的藍天下，於森林中漫步時，看到一縷亮光射進樹木之間，穿透枝葉。

相機：Canon
EOS-1D Mark II N
鏡頭：EF 70-200mm
F2.8L IS USM　焦
距：125mm（相當
於163mm）　攝影
模式：程式AE、曝
光－1EV（F6.3、
1/320秒）　攝影感
光度：ISO 100　白
平衡：自動　色彩
模式：風景　攝
影：礒村浩一

攝影重點

❶ 選用負補償，加深明亮部分的色彩，強調昏暗部分的陰影。

❷ 將樹枝配置於畫面的對角線上，在畫面中打造視線的流向（對角線構圖）。

❸ 使用望遠鏡頭模糊背景以突顯被攝體。

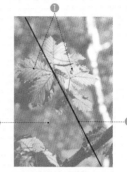

為了呈現天空與葉片的鮮艷色彩，色彩模式設定成「風景」，為了加深色彩，使用－1EV的負補償。

在逆光下拍攝透光的葉片時，葉脈將形成陰影，拍起來非常帥氣。

拍下感到生命力的瞬間

前幾天才經過暴風雨洗禮的志賀高原，是個空氣澄澈的藍天。因為下雨的關係，森林中的樹木得到水分的補給，葉片呈現生意盎然的濃綠。雨後的森林正是一個適合拍照的情境。

在森林裡散步時，一縷光線從樹木的間隙中射入，使枝葉透亮。清晰的葉脈與重疊的葉片構成的對比，讓人感受到豐沛的生命力，於是我按下快門鈕。

因為我想呈現葉片在光線照耀下的美麗色彩，所以我調低曝光，以－1EV加深色彩。降低曝光之後，背景也變暗了，葉片看起來就像是浮出來了。

如果連背景的樹木都合焦的話，前方的枝葉就不明顯了，所以只對焦在前方的枝葉上。

═Link═

利用強烈的光暈，演出神聖感
不可思議的圓形光線景色

 主角是天空　 強烈逆光　F8

位於北海道宗谷岬的風力發電廠，獲得允許後進行攝影。建造於廣大牧草地上的巨大風車，受到壯麗的風景感動，於是我按下快門。

相機：OLYMPUS E-3　鏡頭：7-14㎜ F4.0　焦距：7㎜（相當於14㎜）　攝影模式：手動曝光（F8、1/1000秒）攝影感光度：ISO 100　白平衡：晴天色彩模式：自然※以RAW攝影　攝影：礒村浩一　攝影協力：Eurus Energy Holdings Corporation

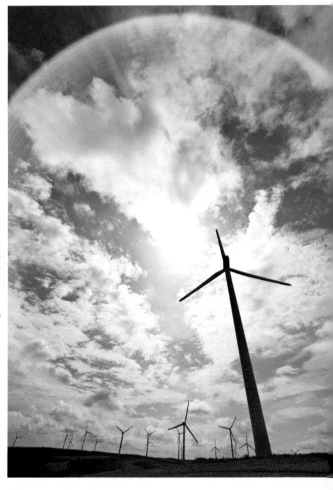

16

攝影重點

1. 讓太陽入鏡，產生強烈的光暈。
2. 為了呈現美麗的天空色彩，對準天空進行曝光，用剪影表現風車。
3. 以天空與雲為主角，所以選用縱向位置構圖，拉低地平線。
4. 為了連後方都合焦，將光圈縮小到F8。

因為想要呈現肉眼所見的色彩，所以白平衡選擇「晴天」。在晴天的日子進行戶外攝影，拍攝自然景物時，建議使用「晴天」，比「自動」更容易上色。

在鏡頭個體差的影響下，光暈出現的程度有所不同。通常開放光圈時比較容易出現光暈。

反過來利用光暈

光暈指的是強烈光線直接進入鏡頭時，形成光的影像。當強光進入相機的鏡頭中時，光線會在鏡頭內交互反射，形成實際上並不存在，呈圓形或方形伸展的光線影像。光暈通常被人們視為多餘的阻礙，並使用遮光罩避免它的形成。然而，有時候人們也會使用光暈，以達到表現強而有力，或是夏季強烈日光等等效果。

我想用接近未來的感覺，捕捉建在廣大自然中的巨大風車科技，所以故意利用光暈。光暈看起來彷彿是風車釋放出來的能量。為了呈現動感的印象，使用廣角鏡頭的透視效果，一併拍下風車與廣大的天空。由於陽光非常強烈，所以用手動曝光攝影。

═Link═

利用夏天的光線表現嫻靜的牧草地

 注意水平 斜光 ➕➖ + 0.7EV

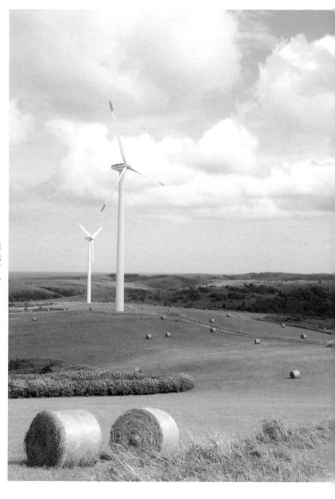

許多巨大的風車建在嫻靜的牧草地上，宛如外國般不可思議的風景，這份魅力讓人按下快門。

相機：OLYMPUS E-3 鏡頭：12-60mm F2.8-4.0 SWD 焦距：26mm（相當於52mm） 攝影模式：光圈優先AE、補償+0.7EV（F9.1、1/160秒）攝影感光度：ISO 100 白平衡：晴天 色彩模式：自然 ※以RAW攝影 攝影：礒村浩一 攝影協力：Eurus Energy Holdings Corporation

攝影重點

① 由於風車是水平的建造物，拿相機時應注意水平與垂直。
② 多雲晴天的斜光。攝影時利用適度的陰影呈現立體感。由於日照不是很強烈，所以陰影比較柔和。
③ 以適正曝光拍攝綠色後，發現呈曝光不足的情形，為了避免綠色混濁，加上＋0.7EV的明亮補償，來呈現草皮與天空的美麗色彩。

因為想要呈現肉眼所見的色彩，所以白平衡選擇「晴天」。

光圈優先AE，光圈值選擇F9，從前方到遠方都合焦。

利用斜光呈現適度的立體感

　　北海道最北端宗谷岬的「宗谷岬風力農場」，位於宗谷岬丘陵，牧草地面積約1,500公頃，佇立起57座大型風車的風力發電廠。這裡生產的電力，約佔稚內市總用電量的六成左右。利用自然的風力發電，這股力量真是了不起。乾牧草隨處散落在牧草地上，自然與人工融合的景象，看起來完全不像日本。

　　為了拍攝牧草原本的嫺靜模樣，利用可以呈現美麗形狀與色彩的斜光攝影。雖然上一頁採用逆光攝影，我想大家可以了解光線的朝向對於印象的影響竟是這麼大。

　　由於天空中有適度的雲，不容易形成強烈的陰影，因此可以用柔和的印象拍攝。從前方到深處都配置被攝體，呈現悠遠的深度。

利用提高對比的黑白照片呈現浪漫的風景
用白與黑表現不安的傍晚時分

橫向位置構圖
降低水平線　　逆光　　＋3

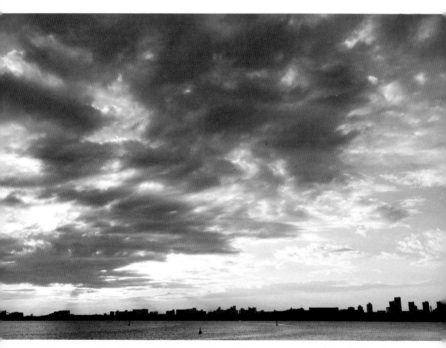

傍晚時分的東京灣。刻意用黑白階調，表現雲彩從藍染成紅色的漸層。只有黑與白的天空，給人一股莫名的不安與寂寞印象。

相機：Nikon D7000　鏡頭：AF-S DX 17-55mm F2.8G　焦距：23mm（相當於35mm）　攝影模式：光圈優先AE、補償－0.3EV（F4.5、1/3200秒）　攝影感光度：ISO 320　色彩模式：單色（對比＋3）　攝影：加藤真貴子

攝影重點

① 提高對比，以呈現微妙的明暗漸層。
② 在逆光下進行負補償，用剪影的方式表現建築物。呈現一股莫名的寂寥氛氣。
③ 為了表現寬廣的天空與大海，選用橫向位置構圖，使用鏡頭的廣角模式。

在色彩模式的詳細設定將對比調高＋3，呈現雲的漸層階調。

黑白照片對比強烈稱為硬調，對比弱則稱為軟調。

失去色彩才能看見雲的陰影

色彩為我們帶來許許多多的資訊。正因為彩色世界的資訊太多了，所以我們的意識傾向於表面的部分。然而，只用深淺黑白表現的黑白照片，可以發現不易察覺的被攝體質感與形狀，相當有趣。

當我們看天空的時候，容易注意藍天或晚霞等等天空的色彩，但是當天空失去色彩時，雲的形狀和陰影反而浮出來了。雲朵之美，應該在於自由自在的不斷變化外觀，以及怎樣都不會化為相同的形狀吧！

為了傳達夕陽照耀下的光亮部分，與影子的陰影之美，將水平線降到極低處，配置只有剪影的建築物，更能強調灰色雲朵的階調。由於雲朵不容易表現階調，所以攝影時加上負補償調暗。

⹀Link⹀

提高飽和度，表現夏日氣息
留下暑假的回憶

 傾斜攝影　 頂光　 －4　 ＋4

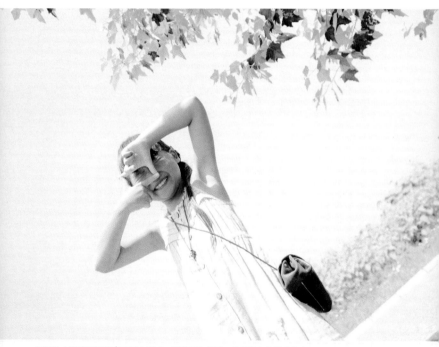

夏天的太陽讓孩子看起來更有活力。以藍天為背景，拍攝朝氣蓬勃的笑容。

相機：Canon EOS 5D Mark II　鏡頭：EF 24-105mm F4L IS USM　焦距：28mm　攝影模式：手動曝光（F4、1/500秒）　攝影感光度：ISO 200　白平衡：自動　色彩模式：忠實（對比－4、色彩濃度＋4）　※RAW顯像時調亮，提高飽和度　攝影：川野恭子

攝影重點

❶ 以水平攝影是平凡的構圖,所以故意傾斜相機,為構圖帶來更多變化。

❷ 背景只有天空,比較單調,所以加入葉片點綴。

❸ 正午的光線下,陰影相當強烈,所以調低對比以代替反光板,削弱陰影的強度。

為了儘量減弱夏季陽光形成的強烈陰影,需降低對比。

稍微曲膝,從低角度攝影。以低角度攝影時,位於正上方(頂光)的太陽呈逆光狀態。

提高飽和度表現夏季氣息

因為想要拍攝具夏季氣息的活力照片,請孩子稍微忍耐一下炎熱的天氣,在太陽下攝影。

攝影時間剛好是正午,太陽來到正上方,所以鼻子下方容易形成強烈的陰影。一旦臉上出現強烈的陰影,可愛度也會減半,所以攝影時稍微曲膝,打造近似逆光的狀態,調高曝光。使整張臉都出現陰影時,即可避免不討喜

的陰影。為了進一步減弱陰影,利用色彩模式調低對比。

為了強化夏季的印象,利用「忠實」模式調高飽和度。也許有人認為想要加強色彩的話,不是可以選擇色彩模式的「鮮艷」嗎?「鮮艷」模式下的膚色將會不夠自然。想要打造活力十足的膚色時,最好利用色彩模式調高飽和度。

═Link═

微調白平衡是隱藏色彩
在咖啡店拍攝風格自然的午餐

 晴天
（G＋5）

F5.6　　　　　（G＋5）　　－2　　　　　－2

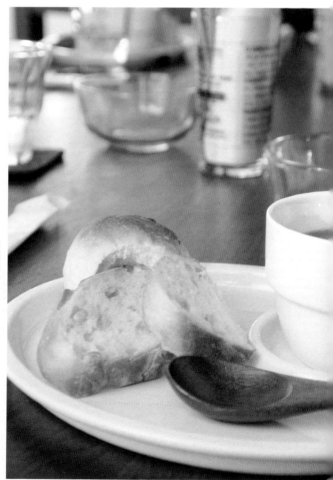

在最喜歡的咖啡店享用由自製玉米麵包與義式秋季蔬菜湯搭配而成的午餐。柔和的口感令人再三回味。

相機：OLYMPUS E-P1　鏡頭：14-42mm F3.5-5.6　焦距：42mm（相當於84mm）　攝影模式：光圈優先AE、補償＋1.3EV（F5.6、1/100秒）攝影感光度：ISO 250　白平衡：晴天（G＋5）　色彩模式：FLAT（對比：－2、飽和度：－2）　攝影：加藤真貴子

攝影重點

❶ 將主角麵包配置於畫面三分割構圖的交叉點上，取得良好的平衡。

❷ 選擇鏡頭望遠模式的開放F值，使背景儘量呈模糊，整理畫面。

❸ 裁切餐盤，使欣賞者想像未入鏡的部分，增加畫面的寬廣度。

為了打造穩重的自然色澤，將色彩模式設成FLAT，調低對比與飽和度。想要表現懷舊的氣氛，所以利用微調白平衡加上綠色。

選擇縱向位置構圖，不要讓周圍的人物或雜物進入畫面中。

降低色彩，呈現自然的感覺

咖啡店送上來的自製酵母麵包與有機蔬菜湯，可以排除體內毒素，除了身體之外，連心靈都感到放鬆。為什麼連心靈都放鬆了呢？這是因為器皿和餐具都非常棒的關係。我想這是由於咖啡店的店長打造了一個讓訪客休憩的空間。

我想要拍下美味的料理，還有咖啡店穩重、自然的氣氛，所以

攝影時選用低角度，連桌面的後方一併入鏡。打造深度時，背景容易模糊。使用鏡頭的望遠模式，開放光圈，讓前方的麵包更顯眼。

為了發揮自然的感覺，攝影時降低色彩，利用微調白平衡加上隱藏的綠色，提高曝光，就完成了有如褪色老照片般的色彩。

═**Link**═

降低對比與飽和度，使顏色呈柔軟的印象

溫暖的拍攝曬太陽的貓咪

 + 0.3EV　 晴天陰影下　 −3　　R G B −1

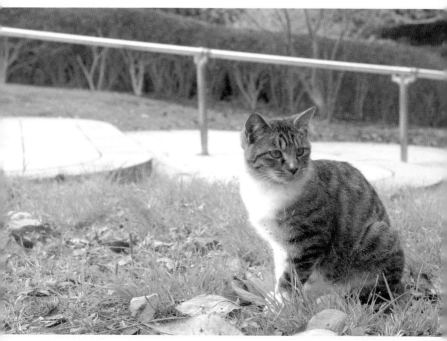

秋日午后。在陽光下直盯著麻雀瞧的貓咪。看起來也像是「雖然想去追，不過陽光好暖和不想動」，正在天人交戰的樣子。

相機：Nikon D7000　鏡頭：AF-S DX 17-55mm F2.8G　焦距：40mm（相當於60mm）　攝影模式：光圈優先AE、補償＋0.3EV（F6.3、1/160秒）　攝影感光度：ISO 800　白平衡：晴天陰影下　色彩模式：中性（對比−3、飽和度−1）　攝影：加藤真貴子

攝影重點

❶ 為了避免陽光照射下的白毛過曝，
 調高曝光。
❷ 為了呈現秋天淡淡的空氣感，降低
 對比與飽和度。
❸ 讓欄杆入鏡，使畫面呈現動感。

為了呈現秋日午后
的氣氛，白平衡選
用「晴天陰影下」，
讓整體帶一點黃色。

蹲下來從低位置攝影。
以貓咪的視線攝影時，
容易拍出親近感與被攝
體的感情。

降低對比與飽和度以呈現毛的質感

在秋天的公園看到一隻小野貓。雖然是野貓，公園的人們似乎都很照顧牠，體型略顯福態，毛髮也很有光澤。牠正在曬太陽，興趣濃厚的直盯著偶爾飛來的麻雀。由於這個地方很亮，所以黑眼球比較小，看起來總有一股狩獵模式的感覺。

我想要呈現柔軟的毛髮、秋天的愜意、溫和的空氣感，所以攝影時用正補償並且降低對比。

使用三分割構圖，有效的在畫面中打造留白。

因為想要呈現秋天的氣息，所以白平衡設定成「晴天陰影下」，加上少許黃色調。

Link

以有點不可思議的正沖負風拍攝夕陽
描寫閃耀七彩光芒的海洋

逆光　　＋3　　＋3　　晴天陰影下（B1、G6）

由紅染藍的晚霞天空，與在夕陽反射下閃閃發亮的海洋。拍攝一切事物看起來都很美麗的魔幻時刻。

相機：Nikon D7000
鏡頭：AF-S DX
17-55mm F2.8G
焦距：44mm（相當於66mm）攝影模式：光圈優先AE、補償－0.3EV（F5、1/3200秒）攝影感光度：ISO 320
白平衡：晴天陰影下（B1、G6）色彩模式：鮮艷（對比＋3、飽和度＋3、色相－3）
攝影：加藤真貴子

攝影重點

① 等到船開到水面反射最亮的地方再按下快門。為了突顯船隻，使用日本國旗式構圖。

② 逆光下的正補償，使建築物與船隻都曝光不足，以剪影的方式表現。

③ 利用水平線二分割畫面，同時展現天空與海洋的漸層。

為了強調夕陽的紅色，白平衡選擇「晴天陰影下」。想要呈現正沖負的風格，所以利用微調白平衡補正與紅色相反的綠色。

效果將依光線狀況與相機種類而異。不妨多方嘗試。

打造有如記憶片斷般非現實的色彩

正沖負的特徵在於故意使用與底片規定不同的顯像液處理，呈現出現實中不可能的色彩。OLYMPUS的E-P2等相機都有內建可以用數位方式重現這種做法的功能。其他的相機也可以調整色彩模式與白平衡，達到某種程度的效果。尤其是左頁這種逆光的夕照，可以輕易打造正沖負風。

將色彩模式調到「鮮艷」，再將「對比」與「色調」（飽和度）調到最高。為了進一步強調夕陽的紅色，白平衡選擇「晴天陰影下」。想要打造正沖負最大特徵的色彩，所以利用微調白平衡強調與夕陽的紅色相同的綠色。如此一來，就給人一種色彩反轉的印象了。

═Link═

拍出大銀杏的生命力

 + 1.7EV　W/B 陰天　R/G/B +2　+2

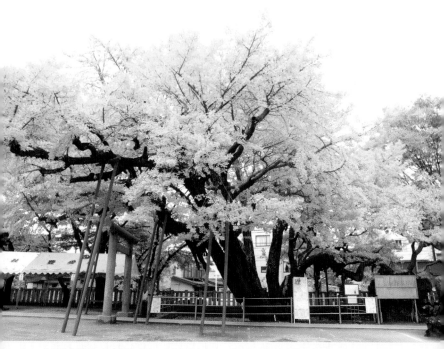

在神社外找到一棵根部應該有5公尺粗的大銀杏。神聖的往四面伸展的枝幹，以及鮮艷的銀杏葉，都讓我大受感動。

相機：OLYMPUS E-5　鏡頭：14-35㎜ F2.0 SWD　焦距：14㎜（相當於28㎜）　攝影模式：光圈優先AE、補償＋1.7EV（F10、1/80秒）　攝影感光度：ISO 500　白平衡：陰天　色彩模式：鮮艷（飽和度＋2、對比＋2）　攝影：加藤真貴子

▣攝影重點

❶ 逆光下樹幹曝光不足，利用正補償調亮到可以看出表面粗糙不平的樣子。

❷ 想要呈現秋天的氣息，所以白平衡設定成「陰天」，強調銀杏的色彩。

❸ 為了表現往四面伸展的巨大生命力，使用鏡頭的廣角模式，以橫向位置構圖攝影。

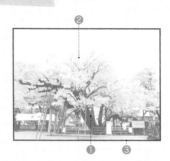

❷

為了強調銀杏的色彩，色彩模式設定成「鮮艷」，飽和度＋2。

❶ ❸

這是一棵迫力十足的大銀杏樹，所以採用威嚴的橫向位置構圖攝影。

想要拍攝鮮艷的黃色時

歷經長年歲月的大銀杏，也許是自立已經相當困難，或者是往四面延伸的情況已經需要使用支架。由粗大枝幹延伸的葉片，在冷天下染上美麗的顏色，一片片看起來都充滿生命力。

為了拍攝往四面延伸的大銀杏所有枝幹，選用橫向位置構圖。為了描寫一片片葉子的細節，光

圈縮小到F10。

想要表現大銀杏染上美麗色彩的鮮艷程度，色彩模式設定成「鮮艷」。想要更鮮明一點，所以飽和度與對比都調到＋2。再加上白平衡設定成「陰天」，更加強秋天的色澤。想要呈現樹幹粗糙不平的質感，於是曝光調高1.7EV，以防曝光不足。

═Link═

用黑白照片拍攝帥氣的男性
傳達一杯咖啡裡蘊藏的靈魂

 日本國旗式
構圖　　側光　　1/80秒

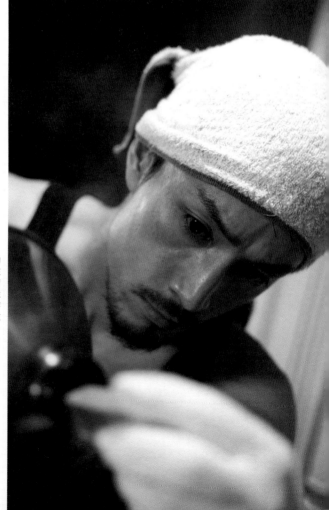

拜託行動咖啡館的
店長讓我拍攝。在
老闆的堅持下，店
裡賣的咖啡都是從
煎焙豆子開始製作
的。將他的堅持收
進照片之中。

相機：Canon EOS
5D Mark II　鏡
頭：EF 24-70㎜
F2.8L USM　焦
距：70㎜　攝影模
式：手動曝光
（F2.8、1/80秒）
攝影感光度：ISO
3200　白平衡：自
動　色彩模式：單
色　攝影：礒村浩
一

32

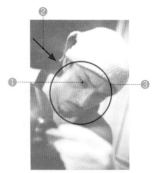

縱向位置是容易表現緊張感的構圖。與單色正好是絕配。

攝影重點

❶ 被他煎焙咖啡豆時有力又認真的眼神打動，於是對焦在這裡。

❷ 以對比強烈的側光攝影，突顯右眼。

❸ 為了充分展現他的表情，選用日本國旗式構圖。

為了帥氣的表現他對於咖啡的熱情，色彩模式選用沒有色彩的「單色」。

利用側光加強光線的對比

這是我在幾年前到北海道旅行時，遇到的移動咖啡車店長。喝著店長煮的咖啡，我們聊了很多事情，也培養出好交情。後來我每年去北海道的時候，都會去找店長。

抱著「想要將美味的咖啡送到更多人的手上」的念頭，他總是在高溫的室內揮汗如雨地煎焙咖啡豆，他的專注眼神令我印象深刻。為了加強他強力的視線，我

選用沒有顏色的黑白照片，以側光攝影。以側光攝影時，強烈的對比容易表現強而有力的被攝體與立體感。

由於這是在夜間的室內，為了取得快門速度、光圈值與ISO感光度的平衡，所以選擇以手動模式攝影。光圈為開放，但是為了達到不晃動的快門速度，將ISO感光度調高到ISO 3200。

＝Link＝

抑制色彩，拍出有如記憶深處的風景
略顯寂寞的東京鐵塔

 + 1EV　 三分割構圖　 微陰　 陰影　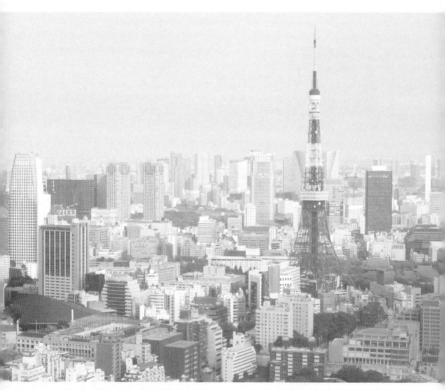 + 2

從六本木 HILLS 眺望東京街頭，建於昭和 33 年的東京鐵塔，紅色特別搶眼。

相機：OLYMPUS E-P1　鏡頭：14-42mm F3.5-5.6　焦距：28mm（相當於 56mm）　攝影模式：
光圈優先 AE、補償＋1EV（F4.7、1/1250秒）　攝影感光度：ISO 400　白平衡：陰影　色彩模
式：FLAT（飽和度＋2、對比－2）　攝影：加藤真貴子

 攝影重點

① 為了呈現良好的平衡，將東京鐵塔與地平線配置於三分割構圖的交叉線上。
② 調高飽和度使東京鐵塔的色彩更顯眼。
③ 當建築物傾斜時，會帶給觀賞者不自然的感覺。注意水平與垂直。

白平衡設定成「陰影」，整體多了琥珀色，對比設定成－2，呈現褪色的氣氛。

由於這是一個光線較弱、微陰的日子，可以拍到對比稍弱的柔和氣氛。

淡色中的紅色鐵塔特別醒目

從六本木HILLS的瞭望台看東京鐵塔。最近大家只顧著關心東京天空樹，東京鐵塔看起來似乎有點寂寞呢。所以我拍下有點寂寥的東京鐵塔。

我想要表現位於記憶深處的復古、懷舊氣氛，所以白平衡設定成「陰影」。再利用正補償將顏色拍得弱一點。由於這一天微陰，光線很柔和，色彩模式配合光線使用「自然」。想要用東京鐵塔的紅色為主色，所以飽和度提高到＋2，突顯色彩。

為了呈現客觀的平淡氣氛，所以選擇橫向位置構圖。此外，當畫面傾斜時，將給人一種不安定的感覺，攝影時注意水平與垂直。

Link

有效運用曝光不足，打造戲劇性的風景
拍攝讓人想要繼續努力的夕陽

 −0.7EV　逆光　+3　+3

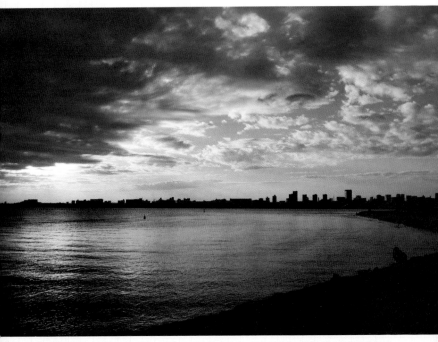

看著西沈的夕陽，不可思議的，居然有一股感傷的心情。明天也要努力哦，以這樣的心情按下快門。

相機：Nikon D7000　鏡頭：AF-S DX 17-55mm F2.8G　焦距：17mm（相當於26mm）　攝影模式：光圈優先AE、補償−0.7EV（F4.5、1/5000秒）　攝影感光度：ISO 320　白平衡：晴天色彩模式：鮮艷（對比＋3、飽和度＋3）　攝影：加藤真貴子

攝影重點

❶ 讓前方與延伸到後方的海岸入鏡，
孕育出深度。
❷ 使周邊較暗，視線自然會關注天空
的漸層部分。
❸ 由於夕陽相當明亮，即使加上負補
償，色彩還是不會變暗、混濁。

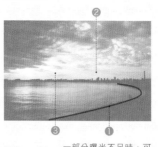

選擇讓顏色鮮明的「鮮艷」，再提高對比與飽和度，使影子部分的曝光不足，加深色彩，完成浪漫的夕照。

一部分曝光不足時，可以拍出浪漫的印象。逆光是容易打造曝光不足的光線。

利用從前方通往深處的海岸線呈現深度

「沒入海中的夕陽」，由魔幻時刻天空染成美麗的色彩，以及強烈逆光的對比構成的浪漫，成了受歡迎的攝影情境。

為了讓夕陽看起來更帥氣，利用負補償加強色彩，同時讓陰影部分呈曝光不足。有效使用曝光不足時，看起來更帥氣。再加上為了強調明暗的差異，選用橫向

位置構圖，同時讓明亮的夕陽部分與黑暗陰影的海岸部分入鏡。選擇橫向位置也可以表現畫面的寬廣。再加上畫面中加入從前方通往深處的海岸，也強調了深度。只要在構圖上下工夫，即可拍攝更廣大的風景。為了更容易表現明暗差異，調整色彩模式時將對比調到最高。

═══ Link ═══

利用白平衡添增色彩⋯⋯⋯⋯⋯⋯⋯⋯ P96
對比⋯⋯⋯⋯⋯⋯⋯⋯⋯⋯⋯⋯⋯⋯⋯ P114
曝光不足⋯⋯⋯⋯⋯⋯⋯⋯⋯⋯⋯⋯⋯ P118
色彩模式⋯⋯⋯⋯⋯⋯⋯⋯⋯⋯⋯⋯⋯ P120
打造浪漫的色彩⋯⋯⋯⋯⋯⋯⋯⋯⋯⋯ P132
濾鏡功能⋯⋯⋯⋯⋯⋯⋯⋯⋯⋯⋯⋯⋯ P134

模糊水面的反射，提高閃耀的感覺

了解游泳的季節已經結束了

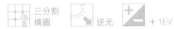 三分割構圖　　逆光　　＋ 1EV

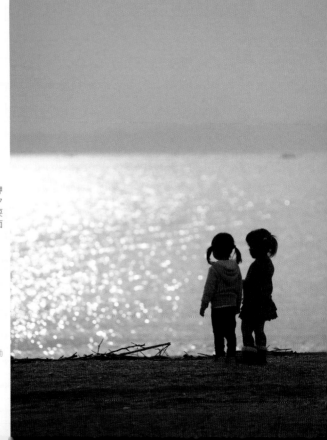

攝於千葉縣富津岬的海岸。表現在夕陽西斜的海邊玩耍的孩童剪影與水面閃耀的對比之美。

相機：Canon EOS 5D Mark II　鏡頭：EF 70-200㎜ F2.8L IS II USM 焦距：200㎜　攝影模式：光圈優先 AE、補償＋1EV（F4、1/2000秒）攝影感光度：ISO 100　白平衡：自動色彩模式：標準攝影：礒村浩一

攝影重點

❶ 利用望遠鏡頭的壓縮效果,拉近遠方的大海。

❷ 配置於畫面的三分割線上,取得良好的平衡。

❸ 當畫面出現地平線或水平線時,一旦傾斜就會很明顯,拿相機時注意不要傾斜。

雖然看起來像黑白照片,色彩模式卻是「標準」。利用光線與曝光抑制色調。

縮小孩童的比例,表現寂寥與可愛。

利用望遠鏡頭拉近水面的光輝

和好朋友一起去千葉的富津岬玩時拍下的一張照片。這是一個雲層完全覆蓋天空的微陰日子,位於神奈川的對岸模糊不清,11月的大海已經很冷了,但孩子們似乎還是想要走進最愛的海裡。就算跟他們說:「會感冒哦!等到天氣暖一點再說吧!」,他們還是依依不捨的直望著閃閃發亮的水面。

以照片的要素來說,孩童是一個強烈的被攝體。我想要拍出夏天已經結束的寂寞氣氛,所以沒有將孩子拍得太大,而是拍攝逆光的剪影。想要呈現沈穩的印象,所以選擇縱向位置,不要讓色彩鮮明的被攝體入鏡。由於天空有一點陰,整體看起來就像是黑白照片。

Link

曝光補償 ························· P50
模糊背景 ························· P56
光線朝向 ························· P70

利用逆光呈現印象深刻的光線 ········· P76
色彩的印象 ························ P102
單色 ····························· P122

找出自己喜歡的風格吧！

衣服與髮型不僅每個人的喜好都不同，也會隨著時代流行。照片也是一樣的，偏好的風格也有所謂的流行。

自從2000年過後，日本似乎傾向於偏好明亮、淡色的照片，這股潮流延續到現在。然而，比起某個時期，現在這股潮流已經趨於平緩，最近人們也開始喜歡復古色系或是透視風格的照片。除此之外，正方形照片也相當受歡迎。

我們可以利用相機的設定，自由改變左右照片風格的亮度與色彩。然而，如果不知道自己想要拍攝的風格，自然無法作設定。

不清楚自己想要拍攝的風格的人，不妨先想一下自己喜歡的照片，它是什麼樣的風格呢？構思自己喜歡的風格的「亮度」、「色彩濃度」、「攝影距離」等傾向後，應該可以找到自己想要拍攝的風格。

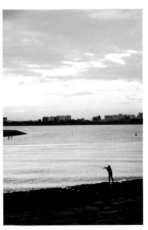

除了明亮、淡色的照片之外，在數位照片普及的現代，類似底片相機的風格似乎也很受歡迎。這張照片在攝影時調整了曝光與色彩模式。

幾年前大流行的工廠照片，現在還是有著不低的人氣。照片的流行，有時候會造成社會現象。

Chapter 2

曝光之章

攝影的基礎在於
感受亮·暗

相機接收的光量稱為「曝光」。調節光量可以拍攝明亮的照片、黑暗的照片、背景模糊的照片、靜止瞬間動態的照片。這個部分將解說關於曝光的概念以及如何控制曝光。

曝光的基礎概念

相機透過鏡頭接收的光量，將會改變照片拍起來的樣子。此一光量稱為「曝光」。操作曝光是拍出理想照片的第一步。

光圈與快門速度決定曝光

說到「曝光」，也許會給人一種有點難的感覺，但是它的概念卻非常簡單。

拍攝照片時，光線是不可或缺的因素。我們可以開大或縮小鏡頭中的「光圈」，以調節相機接收的光量。此外，快門開啟的時間稱為「快門速度」。光圈開放的程度，以及快門開啟的時間決定曝光。

至於曝光的概念，請將光線想成「水」，光圈想成「水龍頭」，快門速度想成「積水的時間」，應該比較容易理解。

相機判斷剛剛好的亮度稱為「適正曝光」。將水龍頭（光圈）轉大，一下子湧進許多的水（光線），短時間（快門速度）內水量（光線）即可累積到適正曝光。相反的，將水龍頭轉小一點，積水（光線）就需要比較長的時間。

以光圈及快門速度的其中之一為基準，將會呈變不同的照片表現。

曝光的概念

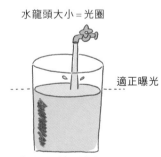

水龍頭大小＝光圈

適正曝光

積水的時間＝快門速度

將進入相機內的光線換成「水」，光圈換成「水龍頭」，快門速度換成「積水的時間」。適正曝光指的是相機判斷為剛剛好的光量。

光圈與快門速度成反比的關係

適正曝光下的光圈與快門速度有各式各樣的組合。保持適正曝光的狀態,緊閉光圈將會延長快門速度,縮短快門速度即會使光圈開放。也就是說,它們是一種有如蹺蹺板般的反比關係。

在相同的曝光下,照片的亮度也是一樣的。但是像下面的照片所示,在不同的設定下,拍攝出來的成果有很大的差異。光圈與快門速度不僅會決定曝光,還有改變照片拍攝方式的作用。關於光圈請參閱P56,快門速度請參閱P62。

光圈與快門速度呈蹺蹺板般的關係

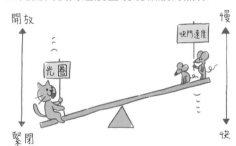

開放光圈時,將會有許多光線進入相機內部,所以快門速度比較快,縮小光圈時,進入相機內的光量比較少,所以快門速度變慢。
相反的,想要加快快門速度時,必須將光圈開大,想要延長時則要縮小光圈。

光圈:開放
快門速度:快

放大光圈時,背景容易模糊,快門速度縮短,所以可以拍到靜止的水(F2、1/1600秒)。

光圈:緊閉
快門速度:慢

縮小光圈時,背景容易合焦,快門速度比較長,所以可以拍到流動的水(F22、1/80秒)。

想要拍出理想的影象時，選擇攝影模式非常重要

數位單眼又分為相機自己進行一切設定的「自動模式」，以及自己設定光圈或快門速度的「手動模式」。選擇自動模式（AUTO）或情境模式等自動模式時，曝光（光圈或快門速度）則交由相機自行決定。

手動模式分為①為了避免失敗，由相機自動設定光圈與快門速度的「程式AE」，②攝影者決定光圈，相機自動配合光圈決定快門速度的「光圈優先AE」（參閱P56），③反過來由攝影者選擇快門速度，自動決定光圈的「快門優先AE」（參閱P62），④光圈

與快門速度都由自己設定的「手動曝光」（參閱P66）等4種。AE（Auto matic Exposure）就是自動曝光。

光圈可以控制背景的模糊程度，快門速度可以表現被攝體的動態。因此，只要依照「想要模糊背景所以使用光圈優先AE」、「攝影時想要靜止移動的被攝體，所以使用快門速度優先AE」、「不介意曝光，想要集中於快門時機上，所以使用程式AE」等情況，來分別使用模式就行了。

手動模式

M ················ **手動曝光**（→P66）
同時設定光圈與快門速度。不會受到光線狀況影響，可以用相同的曝光攝影。

A（Av）······ **光圈優先AE**（→P56）
配合設定的光圈，相機自動設定快門速度。可以自己決定合焦的範圍。

S（Tv）········ **快門優先AE**（→P62）
配合設定的快門速度，相機自動設定光圈。可以決定被攝體的動態表現。

P ····························· **程式AE**
自動設定光圈與快門速度。不需要介意曝光，可以集中於快門時機。

自動模式

自動模式、情境模式、濾鏡模式
配合攝影情境或想拍的影象，自動設定曝光。

提昇ISO感光度以減輕手震

前面已經說明了曝光由光圈與快門速度的組合來決定,「ISO感光度」也是一個重要的因素。

所謂的ISO感光度,指的是接受光線反應的感度。決定適正曝光所需的光量。

和前一頁相同,我們用水來譬喻,ISO感光度則相當於「容器的大小」。低感光度相當於較大的容器,高感光度相當於較小的容器。小容器只要少許水量即可填滿,感光度較高時,只要少許光線即可拍出照片。相反的,當感光度比較低時,要達到適正曝光需要許多光線。

舉例來說,在夜間或室內攝影時,即使將光圈開到最大,快門速度還是很慢,也容易發生手震。提高ISO感光度時,快門速度也會加快,即可在比較不容易手震的狀態下攝影。

ISO感光度與曝光的關係

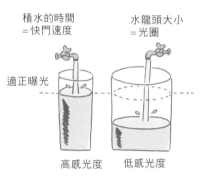

積水的時間
=快門速度

水龍頭大小
=光圈

適正曝光

高感光度　低感光度

當水龍頭開啟程度相同時,小容器可以在比較短的時間內裝滿水。

ISO 100

ISO 3200

在夜間的室內攝影。ISO 100的快門速度比較慢,所以形成晃動,但是ISO 3200攝影時卻沒有晃動的情形。請記住「防止晃動應用高感光度」吧。

手動設定 ISO 感光度

前面說明了 ISO 感光度是決定曝光的要素之一，但是通常的攝影時，只要將 ISO 設定成自動就行了。這個部分將介紹手動設定 ISO 感光度，決定上限時的重點。

提高 ISO 感光度時，雜訊將會增加

　　雖然提高「ISO 感光度」可以防止晃動，但也未必全都是優點。將 ISO 感光度提得越高，越容易產生雜訊。出現雜訊時，將會形成粗糙、不夠細緻的畫質，對比也會減弱。

　　相反的，選擇低感光度時，雖然不會產生雜訊，但是需要大量的光線，所以快門速度減慢，容易形成晃動。

　　手動設定 ISO 感光度時，應該先考慮晃動、雜訊與畫質，再行決定吧！

ISO 感光度的設定畫面

一般攝影時，將 ISO 感光度設定成自動就行了。如果是容易產生晃動的情況，請用手動設定高感光度吧。

ISO 感光度造成的雜訊變化

ISO 100　　　ISO 400

ISO 1600　　ISO 6400

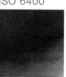

放大方框內的部分。可以看出當 ISO 感光度越高時，畫質看起來越粗糙。在這個範例下，在 ISO 800 程度下還可以放心使用。雜訊的情況依相機而異，請先檢視自己的相機的特性吧！

曝光的要素——ISO感光度

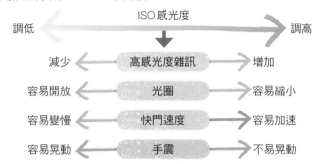

改變了ISO感光度之後，其他的要素又該如何設定呢？我們一起來看看吧！舉例來說，將光圈調大使背景模糊時，若ISO值處於高感光度的狀態下，畫面會呈現全白。可以說將ISO感光度調低的話，光圈才容易開放。另外，將快門速度調快，想拍攝移動中被攝體的靜止畫面時，若ISO感光度低的話，會無法充分的加快快門速度，此時調成高感光度會比較利於拍攝。

設定ISO感光度的秘技

　　自動ISO（自動設定ISO感光度）將會配合光圈與快門速度自動決定，非常方便。但是例如在重視畫質的情況下，有時無法將感光度調得太高，或是無法設定成最大的限度。這時可以利用「設定ISO感光度上限」的功能，

設定ISO感光度的上限值吧！

　　此外，大部分的相機都有內建減低雜訊的「減輕高感光度雜訊」功能。可以調整它的效果，但是各品牌建議的初期設定都已經很完善了，不妨直接採用這樣的設定。

設定ISO感光度上限的畫面

在設定ISO感光度時，可以設定自動ISO時的ISO感光度上限，也可以設定快門速度的最速度。之後就能集中在攝影上，不用注意ISO感光度了。

減輕高感光度雜訊畫面

減輕高感光度雜訊的效果越強，雜訊越不明顯，但是對比將會減弱，或是色彩容易發生變化。

改變亮度的曝光補償

對於照片而言，亮度就像是「想要拍攝看起來很幸福的明亮照片」、「想要拍攝沈著穩重的偏暗照片」等等，容易使人聯想到具體印象的重要因素。這個部分將解說控制亮度的方法。

用正補償調亮，負補償調暗

適正曝光常常與自己想要的印象相左。這時請使用「曝光補償」。想要調亮時稱為「正補償」，調暗時稱為「負補償」。

曝光補償的量以「EV」（格）為表示的單位。調亮1EV時，所接收的光線量是2倍。由於1EV是非常大的變化，通常每次都是以1/3EV（0.3EV）為增減的單位。

操作曝光補償

大多數的相機都是按下曝光補償鈕，旋轉轉盤變更數值。

曝光補償顯示

按下曝光補償鈕後，即可選擇曝光補償量。有時也會採用數值顯示。

曝光補償的單位

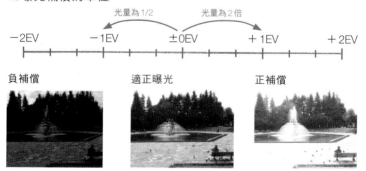

光量為1/2　　　　光量為2倍

−2EV　−1EV　±0EV　+1EV　+2EV

負補償　　　　適正曝光　　　　正補償

防止失敗的曝光補償

讓我們想一下需要曝光補償的情境吧！通常相機會判斷整個畫面，以決定適正曝光，但是在逆光下，人的臉部可能會變暗。這時利用正補償就不會讓主角變暗。相反的，在傍晚或夜間等等整體黑暗的情境下，有時候拍出來會比實際情況還要明亮。想要呈現夜間的氣氛時，請用負補償調暗。

然而，現在的數位單眼都已經製作得很精良了，在逆光下有時候也不一定會變暗。

主角在逆光下變暗時用正補償

適正曝光

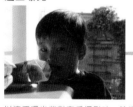

補償＋2EV

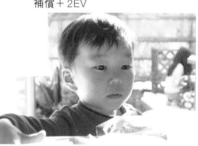

以適正曝光背對窗戶攝影時，臉變成黑色的。加上正補償後，拍攝明亮的臉部。

將原本的景色拍得過亮時用負補償

適正曝光

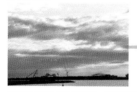

補償－1EV

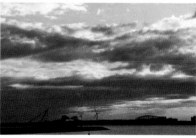

傍晚時用適正曝光攝影，天空的色彩拍起來比較亮。加上負補償，加深天空的顏色。

配合印象決定亮度

適正曝光是相機決定的亮度，防止過曝或曝光不足的平均亮度。但是適正曝光未必與自己理想的亮度一致。也可以配合自己想要的印象，自由的改變曝光。

調亮時會給人一種「柔和」、「活力」、「可愛」、「幸福」、「華麗」等印象，調暗時會給人「沈著」、「穩重」、「寂寞」、「厚重」等印象。利用曝光補償控制亮度，即可強化自己想要的印象。

▓利用曝光補償改變印象

正補償

適正曝光

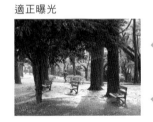

負補償

適正曝光時，在陰影下的樹木與光線下的長椅等等，以平均的亮度拍攝整個畫面。調高曝光時，整體變得明亮，給人一種柔和的印象。以光圈優先AE攝影，快門速度較長，人物拍成晃動狀。調低曝光時，陰影的部分變成曝光不足的黑色，陰影清晰，給人一種浪漫的印象。

將孩子拍得可愛（正補償）

拍攝兒童時，用明亮的補償，感覺很有活力，肌膚看起來也很健康。由於逆光的緣故，加上＋1.7EV的大幅正補償。

將料理拍得美味（正補償）

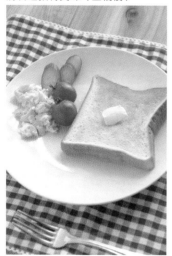

想拍出清爽的早餐，以＋1.3EV的補償明亮的攝影。調亮之後，搭配的蔬菜看起來更新鮮了。

將夕陽拍得感傷（負補償）

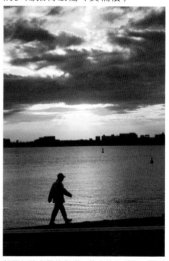

想要加強夕陽的色彩，使人物呈剪影，所以用－0.7EV的補償攝影。夕陽的剪影成了一張感傷的照片。

支援曝光的相機功能

曝光是照片的重要因素。因此，相機準備了可以支援曝光的功能。這裡要介紹與曝光相關的功能。

攝影同時改變設定的「包圍功能」

「包圍功能」可以改變少許亮度或色調等設定，自動拍攝數張照片的功能。每次按下快門攝影時，即可調整曝光、白平衡、閃光燈或階調補正功能等等效果，省去逐一改變設定的麻煩。名稱依品牌而異，有些稱為「自動包圍」。

使用包圍曝光時，像是拍攝動個不停的孩子，光線朝向經常出現變化時，或是用於光線不斷變化的晨昏風景攝影等等，在沒有時間調整設定的情況下最為方便。人物攝影時，經常搭配包圍攝影與連拍一起使用。

設定包圍攝影

包圍攝影的設定畫面

在選單中設定包圍。設定包圍功能後，每次按下快門都會變更少許設定後進行攝影。

包圍的顯示

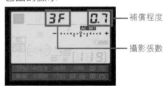

補償程度

攝影張數

包圍可以設定攝影張數與變化的數值。上面的照片是包圍曝光，這樣的設定是每次改變 0.7EV 曝光，拍攝 3 張。

連暗部都變亮的「階調補正功能」

大多數的數位相機都具備在逆光等情況下，自動調高暗部亮度的功能。那就是「階調補正功能」。雖然無法顧及曝光不足的部分，看起來很接近動態範圍（參閱P116）變寬了。

正式的名稱依品牌而異，Canon稱為「Auto Lighting Optimizer（自動亮度優化）」，Nikon稱為「Active D-Lighting（動態補光功能）」，SONY稱為「D-Range Optimizer（動態範圍最佳化）」。尤其是SONY高階機種內建的D-Range Optimizer，效果非常驚人，有時候看起來簡直就像是完全不同的情境。

階調補正功能的效果

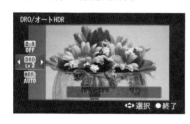

SONY的D-Range Optimizer除了依情境自動補正的標準、進階自動之外，部分機種還可以手動設定（Lv1～5）。

OFF 進階自動 進階 Lv5

 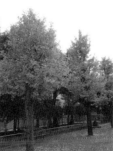

用SONY的α700看一下D-Range Optimizer的效果吧！「OFF」時，銀杏下方（後方有行道樹）比較暗，幾乎看不見。「進階自動」下可以看見黑暗的部分，銀杏也變亮了。調到最強的「Lv5」時，不只行道樹變亮了，銀杏的黃色看起來也很亮。每一張的曝光都是一樣的（F16、1/40秒、ISO 200）。

測光模式與AE鎖定

相機將會測量光量，以決定曝光。測量光量的動作稱為測光。測光模式共有「評價測光」、「中央重點」、「點測光」等三種。此外，請記住按下快門鈕後，相機將會固定曝光。

測量整體的「評價測光」、只測量中央的「點測光」

相機內藏著偵測光線的曝光計。相機以曝光計測光的亮度為準，決定光圈、快門速度與ISO感光度。這也稱為「AE」。

測光方式又分為幾種不同的類型，通常設定為測量整個畫面的「評價測光」（名稱依品牌而異）。使用評價測光時，當處於逆光下，如被攝體與背影的亮度出現極端的差異時，被攝體可能會變暗。這時使用只針對中央部分進行測光的「中央重點測光」或是測量單點的「點測光」比較有利。然而，數位相機在攝影後

各種測光模式

評價測光

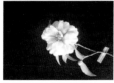

將畫面分割成幾個區域，分別進行測光。計算出整個畫面的平均亮度後決定曝光。拍攝花朵照片時，由於黑色的背景比較大，花朵的曝光過度了。

中央重點測光

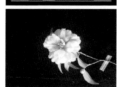

針對畫面中央重點性的進行測光，以決定曝光。針對花朵與周邊的背景進行測光。曝光接近評價測光。

點測光

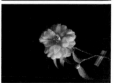

僅就對焦點進行測光，以決定曝光。只針對花朵部分進行測光。花朵呈適正曝光，黑色的背景依然呈黑色。

※紅色部分為測光範圍示意圖。

可以立刻確認影像的亮度，平常設定成評價測光也沒有關係。太亮或太暗時，補償曝光後再度攝影吧！如果是無法重拍、亮暗分明的情境，例如拍攝舞台等情況，請大家採用中央重點測光與點測光方式吧！

此外，包括底片相機，所有的單眼相機都有固定曝光的「AE鎖定」功能。想要將主角的被攝體放在畫面邊緣時，請先測量主角的曝光，調整構圖後再攝影。這時可以使用AE鎖定鈕，以固定曝光。

話雖如此，幾乎所有的相機在半按快門鈕時，就會同時鎖定焦點（對焦位置）與曝光，並不需要刻意考慮AE鎖定的問題。只要記得「對焦與測光是可以分開的」這件事就夠了。

■AE鎖定與對焦鎖定同時進行

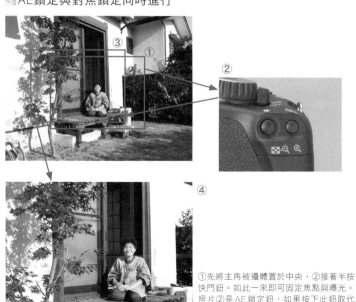

①先將主角被攝體置於中央，②接著半按快門鈕。如此一來即可固定焦點與曝光。照片②是AE鎖定鈕，如果按下此鈕取代快門鈕時，只會固定曝光。③接下來調整構圖，④完全按下快門進行攝影。

光圈決定合焦的範圍

想要控制合焦範圍時，應操作光圈。選擇「光圈優先AE」攝影模式比較方便。想要拍攝背景模糊的印象鏡頭，或是每個角落都合焦的風景照片時，建議使用這個模式。

開放、緊閉光圈將改變景深

合焦範圍稱為「景深」。只要被攝體位於景深內拍起來即呈合焦，離開這個範圍時，拍起來則是模糊的。如果想拍攝背景模糊的照片時，只要使用淺景深即可（參閱下圖）。

景深取決於光圈、鏡頭焦距與攝影距離等三個項目，但是在不改變構圖的情況下，只能操作光圈。所以人們經常用光圈來控制散景。

操作光圈優先AE模式

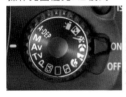

將模式轉盤轉到Av或是A。接下來再旋轉命令轉盤（電子轉盤）即可設定光圈值。快門速度將會依設定的光圈值變化。

光圈與景深

關於景深，當光圈開得越大時，焦點越淺，將光圈縮得越小，焦點則越深。景深將會在合焦的被攝體前後變化。

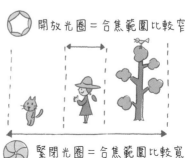

開放光圈＝合焦範圍比較窄

緊閉光圈＝合焦範圍比較寬

　　正如P42的說明，光圈是曝光的要素之一。如果想要模糊而開啟光圈，整張照片都會變亮。

　　相機有「光圈優先AE」這個模式，操作光圈時，可以在原來的曝光下調整快門速度。想要改變散景時，經常使用這個模式。

　　光圈開啟的程度，通常用「F5.6」這類在F後面的數值表示。當F值越小，表示光圈開得越大，景深也越淺，散景越大。相反的，當F值越大，表示光圈縮得越小，合焦範圍比較深。想要模糊背景時，使用較小的F值，想要合焦至深處時，攝影時應選擇較大的F值。

　　鏡頭上也有「F4」這類F值的標示。這個數值稱為「開放F值」，表示這支鏡頭開啟到最大時的F值。如為「F3.5-5.6」這樣，數值為兩個時，左側表示廣角模式，右側為望遠模式的開放F值。

依光圈改變的散景量

F2.8　1/50秒

對焦在前方的鴨子，以F2.8攝影。後面2隻呈散景。這是因為不在景深內的緣故。

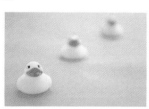

F8　1/8秒

以F8攝影。可以辨識出中央的鴨子。縮小光圈後，快門速度延遲到1/8秒。

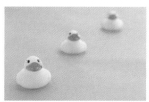

F22　1秒

以F22攝影。連後方的鴨子都合焦了。這是由於景深比較深的緣故。
※使用腳架攝影。

光圈以外的散景要素

前一頁提到景深取決於三個要素，讓我們稍微聊一下光圈以外的要素吧！

其中之一是鏡頭焦距。以相同的光圈值攝影，當鏡頭的焦距越長時，背景越容易呈散景。其次是相機與被攝體的距離（攝影距離），距離越近景深也越淺。這

也就是當我們以望遠鏡頭接近時，散景非常強烈的原因。然而，鏡頭還是有接近的極限（最短攝影距離）。

與背景的距離和景深並沒有關係，但是距離越遠時，看起來越模糊。

焦距、攝影距離、背景之間的關係

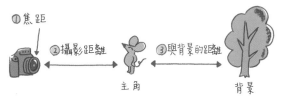

①焦距 ②攝影距離 主角 ③與背景的距離 背景

焦距取決於鏡頭。當焦距越長時，景深越淺。攝影距離是與被攝體（主角）的距離。距離越近，景深越淺。背景離主角越遠時，看起來越模糊。

以廣角接近攝影

以望遠遠離攝影

在不改變畫面中被攝體尺寸的情況下，改變鏡頭焦距攝影。廣角拍到的背景範圍比較廣，給人一種雜亂的印象。望遠鏡頭的拍攝範圍比較窄，所以散景看起來也比較大。其實這兩張照片的景深都差不多。

各種散景

　　散景的表現方法不僅僅是模糊背景。還有將散景置於被攝體前方的「前景模糊」，散景呈圓形的「圓形散景（點狀散景）」。

　　使用前景模糊時，前方被攝體與主角的距離越遠，越容易呈散景。圓形散景則要在背景加入透過樹葉間隙的陽光等等點狀光源。被攝體與點狀光源的距離越遠，越容易製造圓形散景。

圓形散景

模糊遠方的小燈泡，打造圓形散景。打造圓形散景時，給人一種不可思議的可愛印象。

前景模糊

模糊前方的植物，加強情景的印象。讓相機接近前景模糊的要素，拉大與合焦被攝體的距離，即可加強前景模糊。

開放光圈容易形成周邊光量不足

「周邊光量不足」是鏡頭的特性之一。也有人稱為「周邊減光」。

這是一種相對於中心部分，周邊部分的四個角落偏暗的現象。這是由於比起鏡頭的周邊部分，光線更容易通過中央部分所造成的現象。如果不使用通過周邊的光線，也就是攝影時將光圈縮小1～2格的話，光量不足的情況就比較不明顯了。

周邊光量不足這個現象，比起望遠鏡頭更容易出現在廣角鏡頭上，以攝像素子的尺寸來說，比起APS-C尺寸，全片幅更容易出現這樣的傾向。為了防止周邊光量不足，鏡頭與相機都經過不斷的改良。目前也有具備減輕周邊光量不足功能的相機。

然而，周邊光量不足並不一定是不好的效果。人們認為「隧道效果」很有趣，甚至還有故意使周邊變暗的濾鏡功能，玩具相機大受歡迎的理由，有一部分是因為周邊變暗的關係。

周邊光圈不足

以Nikon的D7000，搭配鏡頭「Ai AF20mm F2.8D」攝影。上面是開放光圈的F2.8。建築物的亮度並沒有什麼變化，但是可以看出上面的照片周邊部分有一點暗。

光圈：F2.8

光圈：F22

光圈縮得太小時，焦點不夠銳利

與周邊光量不足正好相反，光圈縮得太小時將會形成「繞射現象」。這是影像解析度降低，造成焦點不夠銳利的現象。關於景深，縮小光圈時可以合焦於深處，但是將光圈縮得太小時，即使合焦拍起來還是不夠銳利。想要合焦於深處，又想要銳利的畫質時，最好將F值從鏡頭的最小光圈（縮到最小的狀態）再開啟1～2格。

■繞射的原理

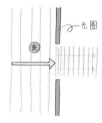

光線的行進方式有如水面的波紋。只要通過的地點夠寬的話，即可直線前進，但是通過狹窄的地方時，具有擴散的特性。由於光線是在擴散的狀態下抵達攝像素子，即使在合焦的情況下，拍起來還是有點模糊。這就是繞射現象。

■依光圈變化的繞射現象

改變光圈，拍攝如左邊的照片，放大中央部分後即為下方的照片。

F11

F16

F22

F11是非常銳利的照片，但是F16開始有一點模糊，F22則是模糊得像沒有對焦似的。這是由於繞射現象的關係。繞射也會依鏡頭與相機而異，不妨先測試一下自己的相機，才能放心。

拍攝被攝體動態的快門速度

想要拍攝精力充沛，來回奔跑的孩子瞬間的姿態，或是柔和的拍攝瀑布與河川的水流時，應使用「快門優先AE」。這是想要使被攝體的動作呈靜止或流逝等等時間表現時，不可或缺的攝影模式。

靜止動作時加快，流逝時減慢

快門速度指的是快門簾開啟的時間。通常都標示為「1/60秒」等等，不到1秒的時間，相機則會標示「60」等等，只標示分母。超過1秒的長快門，則會顯示「1”」等等，在數字後方加上雙引號。

■快門速度應配合被攝體的動態

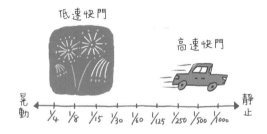

低速快門

高速快門

晃動 ←　¼　⅛　1/15　1/30　1/60　1/125　1/250　1/500　1/1000　→ 靜止

當快門開啟的時間為2倍時，光量也會變成2倍。拍攝煙火等微量的光線時，應以低速快門攝影。相反的，想要靜止動作迅速的被攝體時，應以高速快門攝影。

■依快門速度改變的攝影成果

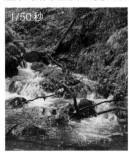

1/50秒

1.6秒

以1/50秒攝影時，水拍起來接近肉眼所見的狀態，以1.6秒的長時間攝影時，水則成了有如柔滑絲帶般的表現。

　　快門速度越快時，可以將移動中的被攝體拍成靜止的樣子，快門速度較慢時，則可以拍攝移動中被攝體動作的軌跡。

　　雖然要視被攝體的速度而異，想要靜止迅速的被攝體時，如果是停止日常生活中的動作，快門速度應在 1/125 秒以上，想要靜止運動中的瞬間時，應以 1/500 秒以上的高速快門為大致的標準。相反的，想要表現動作的晃動（流逝）時，最好使用 1/60 秒以下的低速（慢速）快門。如果想要表現柔和的河川水流，不妨以 1 秒以下的超低速快門攝影。腳架是必需品。

　　操作快門速度將會改變曝光，相機可以配合快門速度的變更，在不改變曝光的情況下自動調整光圈，這就是「快門優先 AE」。不妨使用這個攝影模式，挑戰移動中的事物吧！

靜止嬉戲中孩子的動作

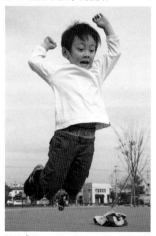

男孩「耶！」的一聲，從高處活潑的往下跳。拍下他充滿活力的瞬間姿態。快門速度是 1/1600 秒。

為了展現躍動感，使背景流逝

選擇 1/60 秒這個稍慢的快門速度，以「追拍攝影」的方式，使背景流逝。追拍是相機配合被攝體的動作移動，使被攝體背景流逝的技巧。

手震算是失敗，有時被攝體晃動卻是成功的

被視為失敗作的「晃動」又分為被攝體移動造成的「被攝體晃動」，與相機在攝影時移動的「手震」等兩種。只要加快快門速度，就不容易發生兩者的狀況。常常聽到人們說「提高 ISO 感光度可以防止晃動」，這是由於提高 ISO 感光度可以賺取快門速度的關係（參閱 P45）。

手震會造成整個畫面晃動，幾乎 100％ 都是失敗照片。一般而言，低於「1/焦距」秒時，容易發生手震。也就是說如果焦距是 100㎜，低於 1/100 秒時有點危險。然而，即使是短鏡頭，低於 1/60 秒時也要注意。手持攝影時，最好事先開啟防手震功能吧！

被攝體晃動則是只有移動中的被攝體呈晃動的狀態。只要提高快門速度即可避免。然而，被攝體晃動不能一概稱為失敗。有時候只有部分晃動時，反而更能強調躍動感。

被攝體晃動

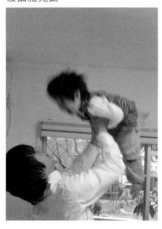

雖然背景與爸爸沒有晃動，只有抱高高的孩子晃動了。快門速度是 1/40 秒。

手震

在室內吃飯。雖然座位在窗戶旁邊，但是光線還是很少，所以造成手震。快門速度是 1/20 秒。

減少光量的ND濾鏡

　ND濾鏡是一種可以減少進入鏡頭光量的濾鏡。也稱為減光濾鏡。在明亮的地方開啟光圈時，或是延長快門時間時，有時將會過亮，拍起來變成白色（曝光過度）。ND濾鏡在這些時候就能派上用場了。

　ND濾鏡依減光量又可分為ND2、ND4等等，ND2可以減去光圈一格份（光量1/2），ND4則可減光二格分（光量1/4）。

ND濾鏡

KENKO Zeta ND8。可以將快門速度延長光圈三格份。

利用長時間曝光使人物消失

重疊ND400與ND8濾鏡，快門開啟一分鐘，拍攝涉谷的交差斑馬線。明明是正午時分，涉谷卻渺無人跡，成了一張不可思議的照片。

無ND濾鏡
（曝光過度）

有ND濾鏡
（適正曝光）

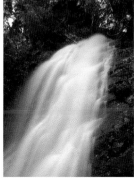

以慢速快門（8秒）拍攝陽光下的瀑布。以ISO 200，F22的低感光度，最小光圈攝影，但是曝光還是過度了。裝上ND濾鏡，才能拍到瀑布的水流。

自己決定曝光程度的手動曝光

「手動曝光」指的是自己設定光圈與快門速度。平常不太需要，但是在煙火攝影等情況下，曝光不斷變化，不容易拍攝的情境時，是一種很活躍的模式。這個部分將介紹手動曝光的使用方法。

看量表決定曝光

以「手動曝光」決定光圈與快門速度時，應參考觀景窗或液晶螢幕顯示的曝光量表。

即使是手動曝光，相機的曝光計依然會發揮作用，顯示現在的設定是明亮還是黑暗。當量表為±0EV時為適正曝光，指向正側時，曝光較亮，指向負側時則偏暗。

當曝光過亮時，應縮小光圈，或是加速快門速度進行補正。當曝光過暗時，應開啟光圈，或是延長快門速度。

順帶一提，當ISO感光度為自動時，即使改變光圈或快門速度，也不會改變亮度，就失去手動曝光的意義了。攝影時請固定ISO感光度吧！

手動曝光除了用於夜景、煙火等等過亮時比較困擾的情境之外，也常用於固定曝光，以打光調整亮度的棚內攝影。

▓設定手動曝光

當量表指在±0EV時，表示光圈與快門的組合是適正曝光。

EOS Kiss X4只要轉動命令轉盤，即可設定快門速度，按下曝光補償鈕同時旋轉命令轉盤時，即可設定光圈。

光圈與快門速度造成的亮度變化

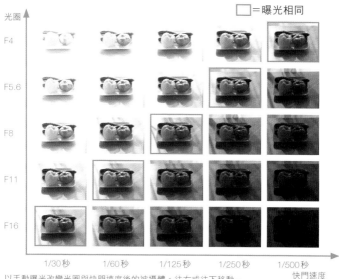

□＝曝光相同

光圈

F4

F5.6

F8

F11

F16

1/30秒　　1/60秒　　1/125秒　　1/250秒　　1/500秒

快門速度

以手動曝光改變光圈與快門速度後的被攝體。往右或往下移動一格時，曝光減低1EV。此外，例如F4＋1/500秒與F11＋1/60秒，位於斜方向的照片曝光是相同的。

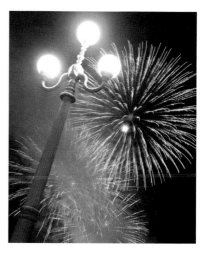

煙火用手動曝光

煙火攝影用快門速度決定煙火的軌跡。也就是配合煙火綻放的時間開啟快門，再視情況關閉。實際上大約開啟1秒到10秒左右，使用快門線，以B快門（按下快門鈕的期間，快門持續開啟）攝影。光圈依煙火的亮度而定。太暗時加大光圈，太亮時縮小。不妨以F8或F11為基準吧。ISO感光度固定在ISO 100或200。無論如何，腳架都是必需品。

手持方式無法攝影時請使用腳架

在昏暗的地方下，快門速度比較慢，手持攝影容易晃動。這時請思考利用腳架等物品固定相機的方法吧！

　　手持攝影時，想要防止晃動，可以將手肘靠在桌上，或是身體靠在牆上，固定自己的身體吧！如果是1/30～1/15秒左右的快門速度，這麼做應該沒問題。如果還是會晃動的話，攝影時請將相機放在桌子上吧。這時，不妨墊一層毛巾等物品，不僅可以防止相機滑動，還能控制相機的方向。相機用品也有一些可以放置與固定相機的工具。此外，在這類情況下按快門鈕時，相機容易移動，最好使用計時器。

　　想要確實防手震的話，還是非腳架莫屬了。不管是什麼樣的位置都可以固定相機。只是便宜的腳架容易彎曲變形。最好還是選擇實際販售價格1萬日圓以上的堅固產品。由於腳架的希望販售價格與實際販售價格的價差相當大，最好到店面確認後再行購買。

● Hakuba 相機坐墊

攜帶相機時可以包覆，更換鏡頭時可以暫時放置，將相機置於不穩的地方攝影時，可以墊在下方，使用方式相當多元。希望零售價格為M號840日圓，S號683日圓。

● Velbon
VSherpa 445

重視隨身攜帶功能的輕量4節腳架。採用方便桌面攝影的三向雲台。全長1214mm，最低高度215mm，重量1430g。附專用外盒。實際販售價格約於1萬6,000日圓上下。

Chapter *3*

光線之章

辨別光線的朝向與強弱
就是晉升高手之道

對於照片來說，最重要的就是光線。除了光線的朝向與強弱之外，請記住光線也會隨時刻與天候變化。

光線朝向將會使被攝體的樣貌產生變化

首先是光線的朝向。我想大家應該都曾經聽過「順光」、「逆光」等術語，光線的朝向將會大大改變被攝體看起來的樣子。

想讓被攝體看起來更漂亮時用斜光，追求戲劇性用逆光

當打在被攝體上的光線方向不同時，照片將會出現很大的變化。分別介紹各自的特徵吧！

「順光」下，光線打在攝影者的正後方，所以可以清楚看見被攝體。然而，在完全的順光（扁平光）下，缺乏立體感。

「斜光」下，光線斜向打在被攝體上，陰影恰到好處，可以拍到美麗的照片。

光線來自橫向的「側光」，最能表現立體感，用於山景照片的效果非常好，但是用於人物攝影時，陰影則太強烈了。

來自正上方的光線稱為「頂光」，看起來與側光差不多。

「逆光」下，光線來自被攝體的後方，所以被攝體會呈剪影狀，無法看到正確的樣子。大部分會構成浪漫的照片，所以許多專業攝影師常用這種光線。太暗的時候，不妨利用反光板或閃光燈補光吧（參閱P76、P84）！

▧光線的朝向

依照光線打在被攝體的方向，也有不同的稱呼，拍起來的樣子也不一樣。為了讓不錯的光線打在被攝體上，攝影時不妨改變攝影地點吧。此外，喜歡風景照片的人，還會計算光線較佳狀態的時間再出門攝影。

順光

光線打在被攝體正面。確實可以看得很清楚，但是幾乎完全沒有陰影，缺乏立體感，蘋果看起來比較平面。想要拍出帥氣的照片時，最好避免來自正前方的順光。

斜光

「斜光」可以正確的展現被攝體，又有適度的陰影得以表現立體感。這也是最安定的模樣。雖然有人覺得太乏味了，但是從這裡出發也不錯吧！

側光

來自被攝體側面的光線。特徵是立體感非常強烈。然而被攝體的一半都是陰影，用於人物等等攝影時，最好能夠避免。

半逆光

介於側光與逆光的中間。這張照片的光線在右後方。被攝體大部分都成了陰影，無法呈現正確的色彩。但是對比非常強烈，給人一種強烈的印象。

逆光

完全的逆光。蘋果變成全黑，桌面反射光線變成雪白。但是強烈的對比看起來也很浪漫。這時可以用曝光補償或閃光燈補正亮度。

71

光線隨著時間不斷變化

晨午昏，即使在同一天當中，太陽的光線也有相當大的變化。除了光線射入的角度之外，色彩與強度也有差別。讓我們檢視一下不同時刻的光線特徵吧！

確實攝影請於日間，帥氣攝影應於晨昏時分

晨昏的天空非常美麗。尤其是日落後到夜幕低垂的10分鐘，稱為「魔幻時刻」，由藍轉紅的漸層非常鮮艷。色彩不停的變化，不知不覺就讓人不斷按下快門。

清晨的天空，色彩通常不如傍晚繽紛。這是因為傍晚時空氣中飄著許多人們生活造成的垃圾與塵埃，據說反射比較多的緣故。相反的，早晨也有一種特別的清爽感。

和晨昏相比，午間的光線比較自然。一般攝影的話，午間較為有利，而且光線比較充足，在光圈與快門速度的操作上，設定也比較自由。

朝夕的光線適合拍攝印象優先的畫面。天空的攝影自然不用多說，好好的運用朝夕偏紅、來自側面的光線時，可以拍出帥氣的人物與快照。專業攝影時，午間通常拍一般的說明畫面，太陽西斜後則經常拍攝印象畫面。

▨ 隨時刻變化的光線

如果是人物或快照等一般的攝影時，通常會在太陽位於中天的午間拍攝。傍晚將會變色，也無法得到充足的光線。相對的，朝夕適合重視印象的帥氣照片。

清晨

朝陽昇起前的清晨風景。只要妥善運用太陽在側面照過來的晨光，以及路上行人較少的狀況，可以拍出氣氛與午間完全不同的照片。

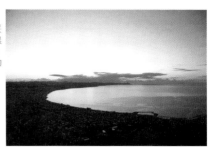

午間

太陽已經高昇至某個程度，光線安定，可以進行各式攝影。然而，當陽光強烈時，陰影也會比較強，形成對比較高的照片。

傍晚（魔幻時刻）

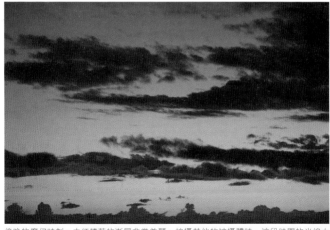

傍晚的魔幻時刻。由紅轉藍的漸層非常美麗。拍攝其他的被攝體時，這段時間的光線太暗，如果是再早一點的時間，可以利用來自側面的紅色光線，拍攝各種印象畫面。

依天候與季節改變的光線

除了時刻之外，在不同的季節與天候下，光線也會出現很大的變化。氣溫適中的晴天當然很容易攝影，但是冬季或雨天也可以拍到很棒的照片。

陰天或雪景中的陰影比較少

在晴朗的日子攝影當然很方便，但是像萬里無雲的日子，太陽強烈時陰影也很強。如果是人物攝影的話，也許逃到樹蔭下比較好呢！

陰天是陰影比較少的平板光線。當雲層太厚時，則會拍出厚重、透明感不足的照片。通常人們認為薄雲遍佈的微陰氣候，比較適合人物攝影。雨天的光線與陰天幾乎相同，差別在於到處都是濕答答的。既然已經不可能拍

萬里無雲

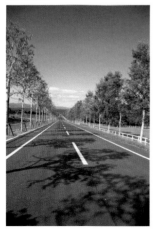

雲量佔整個天空的一成以下，非常晴朗的日子。對比較為強烈，可以拍出具透明感，舒服的好照片。

晴天

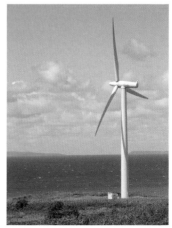

晴天適合拍攝任何事物。色彩看起來也很鮮明。攝影時應注意光線的朝向與強度。

出具透明感、舒爽的照片了，不妨乾脆運用水窪的倒影，或是讓人物打著彩色的雨傘，攝影時好好運用雨天吧。

冬季，尤其是被大雪覆蓋的地方，可以拍出比較特別的照片。

由於背景是雪，所以比較白，雪也會發揮反光板的作用，將光線送到各個方向，形成柔和的照片。然而，應注意在冬季晴朗的日子，對比甚至比夏季還要強烈。

雨天

雨天到處都是濕答答的，還有水窪。不妨利用這些，拍攝具雨天風情的照片吧！攝影時請小心不要感冒了。

冬季

冬季的雪景非常獨特。四周彷彿全都化為反光板，光線從每一個地方照過來。晴天時的陰影非常藍，這也是雪景的特徵。

陰天

厚厚雲層覆蓋的陰天。雖然不容易形成陰影，但卻是透明感不足的照片。色彩也不夠鮮艷。

夏季

說到夏天就會想到藍天與白雲。光線狀態與晴天相同，但是夏季的水蒸氣比較高，有時當遠景的透明度也不夠。

活用逆光拍出印象深刻的照片

逆光會讓主要被攝體偏暗，看不清楚。但是只有在逆光下才能得到美麗的高光。如果能夠巧妙的運用逆光，技術就很厲害了。

逆光是諸劍之刃。好好利用曝光補償與反光板吧！

逆光時，光源在被攝體的後方，所以被攝體通常都會變暗（參閱P70）。然而強烈的高光（光線照在被攝體上的明亮部分）卻是逆光特有的產物，看起來非常帥氣。此外，拍攝透亮的樹葉時，強烈的逆光也是不可或缺的條件。

問題在於主角的被攝體會變暗。一般的補正方法是曝光補償。加上明亮的補償即可清楚看到被攝體。但是如果曝光補償

透亮的樹葉呈鮮艷的色彩

在逆光下拍攝透亮的樹葉時，與順光的顯色大異其趣，呈現高透明感的鮮明顯色。這時如果使用閃光燈的話，將會改變這難能可貴的顏色。

拍攝從雲間落下的逆光

這並不是逆光的用法，而是光線本身了。從雲間流洩的光線又稱為「天使的階梯」。太陽也入鏡的逆光狀態下，成了一張令人印象深刻的照片。

後，連想要表現的部分都白化了，這時應該用別的方法補光。

　　其一是反光板。從相機方向反射光線，使主角明亮。此外，我們也經常用閃光燈代替反光板。也就是強制閃光的方法（參閱P84）。逆光的光線相當浪漫。不妨多方嘗試吧！

逆光下人物閃閃發亮

我想大家應該看過這樣的逆光人物照片。頭髮與衣物的輪廓閃閃發亮，看起來非常漂亮。這張照片用了反光板打亮孩子的臉孔，再加上＋1EV的曝光補償。這樣的情境不妨使用望遠鏡頭，遠離後攝影，會呈現非常好的氣氛。照片使用180mm（相當於270mm）攝影。

自己打造桌面寫真的光線

自行在家中攝影的桌面寫真，光線的使用方法與室外有很大的差異。重點在於如何控制光線，柔和的照亮被攝體。

用窗簾緩和逆光

在室內拍攝美麗的雜貨、花朵與料理，這就是桌面寫真。將攝影用的桌子放在窗戶旁邊拍攝，桌面寫真的基本就是以逆光，或是側光攝影。這是由於站在窗戶與桌之間攝影非常辛苦，順光又不容易控制光線的緣故。背景又是房間的深處，偏暗的情況也是一個難題。

朝向窗戶攝影時，就算是逆光，在直射陽光下被攝體的陰影依然是一片漆黑。這時可以放下1～2層蕾絲窗簾，使光線更柔和。所謂柔和的光線就是使光線擴散，讓陰影變淡。也稱為「擴散光線」。如果陰影還是很嚴重的話，請使用反光板打亮（關於反光板請參閱P80）。

一旦完成桌面寫真的佈置，不管是雜貨還是花朵料理，幾乎都可以用它來攝影。

桌面寫真的佈置

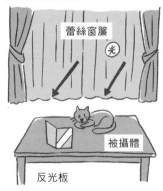

蕾絲窗簾

光

被攝體

反光板

這是桌面寫真的基本佈置。只要懸吊兩層蕾絲窗簾，一層是普通的窗簾，一層是攝影用的窗簾，就很方便了。

直射日光

利用窗簾改變光線的狀態後攝影。這是直射日光。前方比較暗。未進行曝光補償（以下同）。

一層窗簾

放下一層蕾絲窗簾。陰影比較柔和了，可能是這一天陽光比較強烈的關係，對比還是很強烈。

兩層窗簾

使用兩層蕾絲窗簾。陰影已經很淡了。這個狀態是 ISO 200，F11、1/80秒的亮度。

兩層窗簾＋反光板

在右邊與左前方放置反光板，照亮被攝體。可以清楚看到番茄與甜椒的樣子。這張照片也沒有加上曝光補償。

有花樣的窗簾

雖然一樣是蕾絲窗簾，最好不要使用有花樣的窗簾，因為照片中也會出現花樣。

陰影

將整張桌子拉進室內，在陰影下攝影。雖然光線還不錯，難處是雖然在陰影下，即使立起反光板也沒有什麼效果。

自己製作反光板吧！

反光板的作用，在於反射光線以照亮變暗的被攝體。雖然說是反光板，並不是像室外人物攝影使用的大型反光板。桌面寫真只要用白色的厚紙板就夠了。

基本上是將兩張簽名板黏在一起。專業攝影師在拍照時也會使用這種反光板。它可以像屏風一樣自行站立，優點是簡簡單單即可立起。如果覺得簽名板太小的

話，可以到畫具行購買繪畫板。可以花一點心思加上立架，用夾子夾在書擋上則是簡單又確實的方法。

偶爾也會想要銀色的反光板。它反射的光線比白色紙張還要強，想要再亮一點的時候相當好用。只要將鋁箔紙用雙面膠黏在簽名板或瓦楞紙板上就行了。為了讓光線亂反射，先將鋁箔紙揉一揉再攤開使用。請注意揉太用力會造成鋁箔紙破裂。

用簽名板製成的反光板

最簡單的桌面寫真用反光板。在39元商店即可買到簽名板。如果不喜歡邊緣的金色（映照），不妨貼上白色的膠帶把它遮起來。

繪畫板

白色繪畫板可以當成大型的反光板。照片為60×45cm的尺寸，在畫具行大約500日圓左右即可購得。照片用夾子固定，立在書擋上。

銀色反光板

將鋁箔紙黏在用簽名板製成的反光板上所製成的反光板。將鋁箔紙搓揉後再攤開，這個作業有點辛苦，請用大約會失敗2～3次的精神製作吧！

無反光板　　　　　有反光板

別人送的洋梨派，看起來
相當美味，所以放在窗邊
攝影。雖然光線反射看起
來非常有個性，前面稍微
暗了一點。看起來似乎有
點硬，有點扣分。將反光
板立在左前方再次攝影。
拍出柔軟、美味的樣子。

使用反光板照亮整體

拍攝五顏六色的馬卡龍。光
線來自右邊的窗戶，為了表
現馬卡龍的輕盈，在左邊放
置大型的反光板，照亮整體
後攝影。疊在一起的馬卡
龍，拍起來十分可愛。

81

掌控日光燈或燈泡的光線

桌面寫真基本上使用來自午間窗外的光線，如果一定要在夜間拍攝時，應使用日光燈等照明。讓我們想一下這時的光線吧。

用烘焙紙使光線柔和

日光燈的光線色彩有很多種。最具代表性的是「燈泡色」（約2800K）、「畫白色」（約5000K）、「畫光色」（約6500K）這三種，最適合攝影的是接近午間光線的「畫白色」。雖然白熾燈泡也不錯，但是光線非常紅，有時即使調整白平衡（參閱第4章）也無法完全消除紅色。最好

還是使用日光燈吧！

接下來是使光線柔和的方法。雖然可以像P78一樣，使用窗簾，但是佈置起來太麻煩了。最好可以使用相機專賣店販賣的描圖紙，但是價格相當昂貴。暫時先用廚房用品的烘焙紙試試看。雖然不容易用膠帶黏貼，有一點麻煩，但是用來代替描圖紙的效

日光燈枱燈

常見的日光燈枱燈，雖然很小卻可以用於攝影。如果夠亮的話，用天花板的固定照明也沒有問題。

白熾燈泡枱燈

白熾燈泡的紅色很強，除非想要溫暖的氣氛，最好還是避免使用。

自動白平衡

白平衡「白色日光燈」

使用日光燈，改變白平衡後攝影。可以看出色彩有很大的不同。關於白平衡請參閱第4章。

果還算不錯。

重點在於讓描圖紙等（也稱為散光片）儘量遠離光源，設於被攝體附近。離光源越遠，光線擴散得越柔和。

盡量遠離光線

不管是蕾絲窗簾還是描圖紙，這些擴散光線的攝影用具都稱為散光片。當散光片離光源越遠，越接近被攝體時，效果越高。

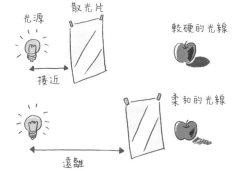

嘗試使用塑膠袋

試著將超市拿到的塑膠袋套在日光燈上。不過當燈泡發熱時，可能會引火燃燒，最好是不要如此使用。

烘焙紙

代替描圖紙的便宜烘焙紙。將膠帶黏在椅子或柱子上，在被攝體的前方拉一條膠帶。再黏上烘焙紙，這個方法相當簡單。

塑膠袋的光線

用塑膠袋套在日光燈的狀態下攝影。雖然比較柔和，和左頁的照片（無散光片）相比，並沒有太大的變化。

烘焙紙的光線

將烘焙紙掛在接近被攝體的地方，遮去來自枱燈的光線後攝影。光線擴散得幾乎太柔和了。

強制啟動內建閃光燈

幾乎所有的相機都有內建閃光燈。在自動模式下，太暗時就會自動閃光。然而，想要拍攝有個性的照片時，內建閃光燈用起來其實相當困難。

夜間閃光使用慢速閃光燈

在夜間使用閃光燈攝影時，經常會出現討厭的陰影，或是沒拍到背景。這是固定在相機裡，光量少的內建閃光燈的宿命。只好另外想辦法了。

如果背景有霓虹燈或夜景等等

內建閃光燈

內建於相機中的閃光燈。自動模式下會自動閃光。有時也可以手動彈出，強制閃光。

內建閃光燈造成的陰影

使用內建閃光燈時，在牆壁與下巴留下討厭的陰影。這是由於閃光燈是固定式的關係。

通常的閃光燈攝影

背景較遠時，閃光燈的光線無法到達後方，於是成了彷彿只有前方人物浮出來的照片。交給相機設定的自動攝影也常常出現這樣的狀況。

慢速快門攝影

將攝影模式設定為「夜景人像」後攝影。背景的燈光也拍得很漂亮。待閃光燈亮起之後，最好暫時不要移動。

明亮的景物，請使用「慢速閃光燈」吧！這是閃光燈亮起後，快門將開啟較長的時間，以接受許多背景光線的攝影手法。也可以用手動設定，如果嫌麻煩的話，請使用「夜景人像」模式，選擇介面大致上都在情境模式中，是自動以慢速閃光燈攝影的方便模式。

逆光下也能明亮拍攝的強制閃光

內建閃光燈在陽光下反而更能發揮作用。例如在逆光下變暗的人物，可以使用閃光燈照亮。由於周邊很明亮，所以不會出現討厭的陰影，相機也會自動調整光量（也可以變更）。但是在光圈優先 AE 下，開放光圈並使用閃光燈時，臉會白成一片。這是因為閃光燈的關係，快門速度無法加速所造成的。這時請改用程式 AE 攝影吧！

臉部在逆光下變暗

雖然是陰天，卻是天空明亮的逆光狀態。使用程式 AE(無曝光補償)，人物的臉看起來很黑。

開放光圈後變成雪白

使用明亮的鏡頭，保持光圈於 F1.4，使用閃光燈。除了背景之外，連人物都變白了。

強制閃光

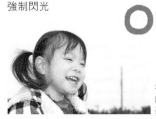

在程式 AE 下使用閃光燈。在陰天的天空下，膚色依然拍得十分明亮。

玩味映照或光斑等光線

光線不僅可以用來照亮被攝體之外，更積極的讓光線參與攝影也很有趣。這裡想了幾個方法。和光線保持良好的關係，可以讓照片更有趣。

也把礙眼的光線加入照片中

光線有很多種玩法。最簡單的就是「映照」或是「點狀光源」。映照指的是映在水面或窗玻璃的影像倒影。可以與被攝體對照，或是只拍攝映照的部分，有各種玩樂的方法。燈會就是最具代表性的點狀光源。操作光圈可以打造圓形散景（參閱P59），或是融

大池塘的映照

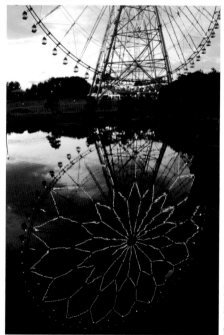

傍晚的摩天輪，並不是直接拍攝，而是以映照在池面上的影像為主角。白平衡用「陰影下」，再微調白平衡，加強綠色與藍色。還加強對比與飽和度。

為一體。

此外，在某些情況下，光斑也會很有趣。光斑是強烈光線造成的壞影響，也稱為光暈。可能會造成整張照片泛白，或是光源（如太陽等）的周邊形成空洞的白色。還有拍到原本不存在光點的鬼影。原本這些都是不好的現象，高價的鏡頭在設計時將會減輕這些影響。然而就想要讓人感受到強光的意義上，產生光斑的照片並不全是不好的。

燈會的點狀光源

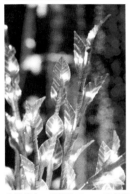

拍攝燈會。光圈為 F5.6，但是以望遠（80mm）將背景調整成模糊狀態。點狀光源形成美麗的圓形散景。

晴天娃娃與光斑

取景時讓少許太陽進入上方。產生光斑，原本應該很暗的晴天娃娃與竹棒變白了。再加上＋1.7EV的正補償。

紅葉與光斑

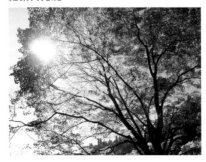

美麗的紅葉。攝影時找到可以從樹葉間看到少許太陽的地方。太陽光線很強，只有該處形成白色的光斑，卻成了照片的重點。

用 PL 濾鏡強化對比

光線之章的最後要介紹 PL 濾鏡。PL 濾鏡的作用是抑制反射光線，提高對比。如果經常拍攝風景照片的話，最好能夠準備這項用品。

光線會在空氣中反射

一聽到反射時，大家應該會想到池面、窗玻璃，其實光線隨時都在空氣中反射。這是因為空氣中有許多懸浮的微細水滴與灰塵。天氣明明很晴朗，天空看起來卻白白的，這就是反射的緣故。這時就是 PL 濾鏡登場的時候了。它也稱為偏光濾鏡。作用是抑制反射光線，不僅可以讓藍天更藍，也可以拍出對比更高的

PL 濾鏡

PL 濾鏡的價格依濾鏡直徑與鍍膜而異。小型的大約 3,000 日圓左右即可購得，大型的可能會超過 1 萬日圓。購買時請配合自己的鏡頭選擇。

無 PL 濾鏡

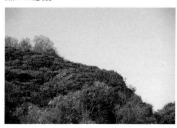

有 PL 濾鏡

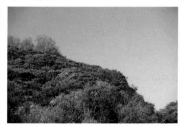

在山裡確認 PL 濾鏡的效果。使用 PL 濾鏡後，不僅天空看起來更藍了，樹木的對比也提高了，成了清晰的照片。這是因為抑制來自葉片等等的反射光線的緣故。

照片。對於池面的反射也很有效，可以鮮明的拍出水中的魚。

　PL濾鏡在使用時，應旋進鏡頭前端。因此必須視鏡頭決定可用的濾鏡。型錄上一定會標示濾鏡直徑，確認後再購買吧。使用濾鏡時，請旋轉對焦圈確認效果後再行攝影。

無PL濾鏡

有PL濾鏡

在水池的比較攝影。使用PL濾鏡後，抑制了水面與葉片的反射，提昇透明感。然而，在拍攝波光燐燐的海洋等情境下，如果抑制反射光線有時反而會顯得很無趣。

用PL濾鏡拍出清晰的風景照片

佇立於池邊的樹木，給人深刻的印象。攝影時使用PL濾鏡，以提高對比，展現水的透明感。夏季高原的一景。

找出正確色彩的色彩管理

想要展現自己心目中的色彩，首先必須讓電腦螢幕顯示正確的色彩。這就是色彩管理。

好不容易拍出心目中的色彩，電腦螢幕的色彩卻不一定是正確的。然而，液晶螢幕容易受到外來光線的影響，像是在明亮的地點偏亮，在昏暗的地點偏暗，而且色彩本身也會改變。這時候我們必須進行色彩管理，調整螢幕接近正確的色彩。

雖然我們可以手動進行調整，但肉眼下的調整無法嚴密的對色。正確的色彩管理必須使用市售的校色儀（Color Calibrator）。校色儀除了安裝於畫面上測定色彩的感應器之外，還有安裝在電腦中調整色彩的軟體，以這些組合進行色彩管理。

目前校色儀的主流是數萬日圓的產品。除了調整螢幕之外，還可以調整印表機的色彩，也有針對進階使用者與專家用的產品。如果是自己玩樂照片的範圍，比較廉價的產品應該就夠用了。

●X-Lite
ColorMunki Photo

可進行高精度測色的「分光計」型校色儀「ColorMunki Photo」。實際販售價格約55,000日圓左右。

Chapter **4**
色彩之章

❖

表現符合自己
理想色彩的技巧

先前之章節提到光線有色彩，我們還可以將照片變成自己理想中色彩。這時主要使用「白平衡」功能。本章將構思加上色彩的方式，符合情境的色彩等等。

運用白平衡補正光的色彩

晴天、陰天或日光燈等等，在不同的天氣與光源下，光線的色彩也有所不同。「白平衡」功能即可重現自然、肉眼所見的色彩。學習色彩時，先從這裡著手吧！

光線色彩因光源、時間或天候而異

在燈泡與傍晚光線照射下的事物，看起來偏紅。此外，在陰影或陰天時，與晴天的陽光下，光線色彩也有微妙的差異。光線的色彩將會依光源、時間或天候而異。表示光線色彩的即為「色溫」。

人們常用「Kelvin值（絕對溫度）」（單位：K）表示色溫，數值越高時呈藍白色，越低時呈紅色。一般的太陽光（晴天）為5000～6000K，夕陽大致為2000K，晴天陰影則為7000～8000K。平常我們不會注意到光

光線的色彩

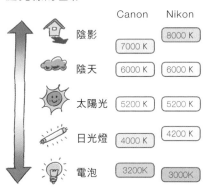

白平衡可以補正光線的色彩，重現自然的顏色。此外，也可以配合光源或狀況，將白平衡固定為「陽光」、「燈泡」等等模式（預設白平衡）。但是不同的品牌在設定上有微妙的不同，即使是相同的光線，有時也會呈現不同的色彩。上述為 Canon 與 Nikon 的例子。

白平衡選單

所有的數位相機都有內建白平衡的功能。平常可以使用自動。想要加上色彩時，再選擇其他的白平衡吧！

線的色彩，這是因為人類的大腦會自動補正色彩。數位相機的「自動白平衡」也有同樣的功效。自動判斷光線色彩，以接近肉眼所見的色彩攝影。

白平衡除了自動之外，也可以選擇「陰影」、「燈泡」等等項目，自行指定（預設白平衡）。最近的自動性能都經過改善，想要以肉眼所見的色彩攝影時，幾乎都不需要另外設定了。倒不如說白平衡在想要加上色彩時比較有效。關於這一點請參閱P96。

此外，由於底片相機沒有白平衡功能，所以會用一種「彩色濾鏡」的有色玻璃鏡頭，裝在鏡頭前進行調整。此外，除了一般的日光型底片（5500K）之外，還有設定成白熾燈泡的燈光型底片（3200K）。

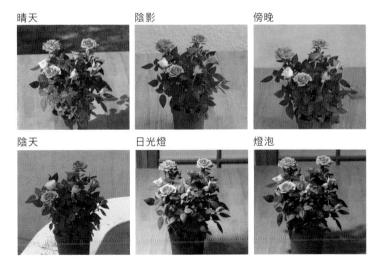

晴天　　　　　陰影　　　　　傍晚

陰天　　　　　日光燈　　　　燈泡

將白平衡固定於「晴天」（5300K），於各種地點、時刻下攝影。可以看出在陰影與陰天時整體偏藍，在傍晚與日光燈下則偏紅。在燈泡下呈現非常強烈的紅色。順帶一提，用自動白平衡也無法完全消除燈泡的紅色光線，設定成可以保留氣氛的照片。使用的相機是OLYMPUS的E-5。

如果是複雜的光線色彩，
請使用「手動白平衡」

在通常攝影下，選擇用相機自行設定的「自動白平衡」，或是「日光燈」、「白熾燈泡」、「陰天」並沒有什麼問題。然而，在不同照明下或是想要拍出正確的色彩時，學會手動白平衡比較方便。

利用白色或灰色的紙張正確對色

　　通常我們視光源與環境選擇色溫，如由相機自動判斷色彩的「自動白平衡」、預設的「日光燈」、「陰天」等等「預設白平衡」時，並沒有什麼問題。

　　然而，在某些情況下卻無法用

白紙

手動對色時，必須準備純白的紙張。使用偏黃的紙張時，反而會覆上相反色的藍色。

灰色卡片

也可以使用檢視曝光用的灰色卡片。但是色澤可能與白紙有若干的差異。

預設 WB　※參考

這是 E-5 的白平衡選單。「陰影」與「陰天」都是相機設定的預設白平衡。

手動 WB①

手動設定白平衡時，請選擇這個圖案，進行「取得」。畫面呈洋紅色，是保留了上次登錄資料的關係。

手動 WB②

取景時讓白紙佔滿整個觀景窗，按下快門鈕，與攝影時的動作相同，即可取得白平衡。

手動 WB③

畫面變成正確的灰色。如果OK的話就選「實行」並儲存。操作方式依相機而異，請參閱使用說明書。

這些設定正確的表現色彩，這時應使用從被攝體影像判斷正確色彩的「手動白平衡」。

它的原理相當簡單。在正式攝影之前，先拍攝白紙或灰色卡片，再判斷紙張上的色彩（加減色彩），以此為基準調整正確的白平衡。色彩的判斷自然是由相機決定。相機將會儲存設定後的數值。

此外，手動設定白平衡的方式，Nikon稱為「白平衡預設」，OLYMPUS稱為「單觸式白平衡」。

以自動白平衡攝影

以手動白平衡攝影

處於不同的照明之下，也就是所謂混合光的環境之下，不容易設定白平衡。有時自動白平衡的色彩與肉眼所見的不同。這時只要在主要被攝體的位置取得手動白平衡，應該可以用正確的色彩攝影。

改變色彩，展現自我風格

白平衡是「配合光線環境，將白色物體拍成白色」的功能。當我們設定成不同的光線環境時，可以在照片加上色彩。例如「淡藍色」、「稍微偏黃」……，也有這樣的玩樂方法。

「燈泡」偏藍，「陰影」偏黃，用正補償拍攝柔和的照片

白平衡的原理和彩色玻璃（彩色濾鏡）相同。當光線穿過光線色彩與染上反對色彩的玻璃時，就會呈正確的顏色。舉例來說，像燈泡這樣偏紅的光線時用藍色系的玻璃，陰影這類泛藍光的情況下，使用略微偏黃的玻璃，即可呈正確的色彩。數位相機就是用這個原理進行處理影像的功能。

因此，在一般光線（陽光）下使用彩色玻璃時就會加上這個顏色，如果選用「燈泡」、「陰影」等與本來不同的白平衡時，照片可能會泛藍，或是偏黃。只要改變白平衡，就可以輕易拍出「清涼感」、「乾燥」的藝術風格照片。這時再加上曝光正補償，即可讓色彩更柔和。此外，我們也可以利用微調白平衡，加上少許的色彩（參閱P98）。

白平衡的效果

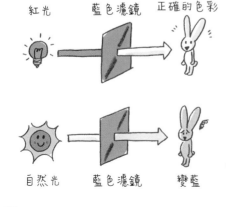

紅光　　藍色濾鏡　　正確的色彩

自然光　　藍色濾鏡　　變藍

白平衡就像彩色玻璃（濾鏡）一樣。補正紅色時，應疊上相反色的藍（綠）色系。因此，在自然光下設定成「燈泡」或「日光燈」時，整體偏藍，選擇「陰影」或「陰天」時就會拍出偏黃的照片。

「燈泡」

白平衡設成「燈泡」，以＋1.3EV的曝光補償攝影。雖然這一天很晴朗，但是風很冷，公園裡一個人都沒有。從稍遠處以望遠（相當於83㎜）攝影。相機為Nikon的D7000。與被攝體之間彷彿隔著一層膜，成了有點寂寞的照片。

在陽光下的效果
「陰影（晴天陰影）」　　→強烈的黃色
「陰天」」　　　　　　　→稍微偏黃
「日光燈」　　　　　　　→藍紫色
「燈泡」　　　　　　　　→強烈的藍色

「陰影」

秋季的公園，沒有高山裡的紅葉。儘管如此，還是想呈現秋天的氣氛，所以白平衡選用「陰影」，曝光補償為＋2.3EV。為了想讓顏色更鮮明，色彩模式（參閱P107）選用「鮮艷」。我覺得有一股光線充足的秋意，大家覺得如何呢？

利用微調白平衡加上色彩

　　微調白平衡指的是從相機的自動白平衡或預設白平衡調整色彩的功能。有些相機稱為白平衡補正。此外，有些相機不具備此功能。

　　微調白平衡的方便之處，在於不要一下子加上如預設白平衡的「燈泡」、「陰影」這樣強烈的色彩，而是逐漸調整色彩。另一點就是也可以充當自動白平衡使

微調白平衡

這是 Nikon D7000 的微調白衡畫面。共有 G（綠）←→M（洋紅）、B（藍）←→A（琥珀）等兩個方向，各有 13 段調整。

這是 OLYMPUS E-5 的畫面。量表呈直向排列，但是與左邊的 Nikon 是相同的。這款可以調整 15 段（−7～＋7）。

▓ 微調白平衡產生的變化

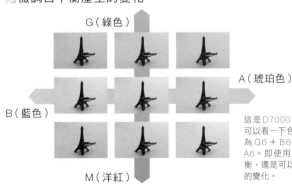

G（綠色）

A（琥珀色）

B（藍色）

這是 D7000 的微調白平衡，可以看一下色彩的變化。左上為 G6 ＋ B6，右下為 M6 ＋ A6。即使用同樣的自動白平衡，還是可以看出色彩有大幅的變化。

M（洋紅）

用。後者更是方便。

自動白平衡會配合狀況自動調整成自然的色彩，使用微調白平衡之後，即可以此為基準形成稍微泛藍，或是稍微泛黃的顏色。也就是說，隨時可以用自己喜歡的顏色。不但可以為照片上色，也可以隨心所欲的調整相機設定的色彩。

「晴天」
微調B6＋G5

在室內拍攝紅酒。白平衡是「晴天」，利用微調白平衡加上強烈的B（藍色）與G（綠色），再用＋1EV的曝光補償攝影。成了帶一點鄉土氣息的照片。

「燈泡」微調M5

運河的風景。白平衡用「燈泡」加上強烈的藍色（青色系），再用微調加上M（洋紅）。雖然有點非現實，卻成了一張寂寥感強烈的照片。

利用曝光補償變化色彩濃度

色彩濃度並不是永遠都一樣。會依狀況與光線情況變化。攝影時的重點在於曝光。明亮時色彩比較淡，昏暗時色彩比較濃。

負補償轉濃，正補償轉淡

　　被攝體的色彩會依曝光補償變化。不管是哪一種色彩，曝光過高時都會變成雪白，過低時會變成漆黑，在一般的亮度之下，也會出現這樣的情形。

　　利用曝光補償明亮的攝影時，色彩比較淡，相反的，調暗時色彩比較深。應注意過暗的時候，

色彩將會混濁。

　　舉例來說，白平衡用「燈泡」，覺得色彩太強烈時，可以加上正補償。色彩應該會變輕。相反的，夕照時如果覺得紅色不夠強烈的話，可以嘗試負補償。紅色應該會增強。

　　正補償可以讓整體呈現柔和、

■亮度造成的色彩變化

改變曝光後拍攝色彩強烈的被攝體。可以看出調亮時色彩變淡，調暗時色彩變深。然而，－2EV太暗了，色彩已經混濁。

柔軟的感覺，但是想要加上強烈
色彩時卻讓人非常頭痛。不妨將
色彩模式（參閱第5章）設成顯
色較佳的「鮮艷」等模式，或是
調高飽和度（參閱P112）。應該
可以大為改善。

將深色調亮，呈粉彩色調

使用OLMYPUS的E-5拍攝花朵。白平衡設成
「日光燈」，再用微調功能將紅色調到最強。配合
色彩模式為「鮮艷」。一般情況下會加上非常強
烈的色彩，由於加了＋1.7EV的正補償，所以整
體呈粉彩色調，是一張呈輕盈印象的照片。

負補償加強夕陽的色彩

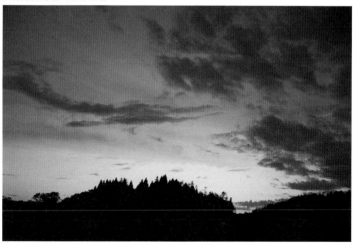

用Canon的EOS 5D拍攝夕陽。色彩模式為顯色佳的「風景」，但是紅色還是不夠。這時加
上－0.7EV的負補償。加上色彩的同時，前方的山成了黑色的剪影，更為鮮明。白平衡保持自
動。

為照片加上色彩改變印象

色彩分別都具有固有印象。組合色彩也可以改變印象。這裡要先回到原點，想一下色彩本身的印象吧！想要用什麼樣的方式強調色彩，或是加上色彩時，都可以做為參考。

首先看暖色・冷色。接著想一下飽和度

　　想要拍出家族團圓的溫暖氣氛時，應該不會拍出偏藍的照片吧。大家以前在學校應該有學過，藍色系給人清涼感與新鮮的感覺，也有讓人感到寂寞的傾向，又稱為「冷色」。讓人感到溫暖的是與其相反的「暖色」，紅色、褐色與黃色都屬於暖色。

▨ 色彩的印象

暖色

冷色

讓人感到溫暖的紅色系是「暖色」，相反的藍色系與綠色系則稱為「冷色」。為照片加上色彩時，先想一下要用哪一種，攝影過程應該會更順利。

原色

中間色

原色的飽和度比較高，具有強烈的印象。混合多種色彩，或是飽和度比較低的色彩則是中間色。此外，飽和度較低的紅色或黃色的中間色稱為「深褐色（SEPIA）」，會讓人感到流逝的時間，使用頻率相當高。

有彩色

無彩色

色彩強烈的被攝體，有時它的色彩比形狀更引人注目。相對的，無彩色的被攝體（照片）不會被色彩迷惑，可以更強烈的感到被攝體的質感與形狀。

舉例來說，料理照片通常想要呈現溫暖又美味的樣子。所以在攝影時，人們通常會加上少許紅色。沙拉則是例外，冰涼、爽口的樣子看起來比較美味，所以攝影時會拍得藍一點。

還有一種區分為原色與中間色的分法。原色是飽和度高的顏色，給人明顯、強烈的印象。中間色混合了多種色彩，或是飽和度比較低的色彩。想要呈現柔和的氣氛時，適合使用中間色＋正補償。

當飽和度越來越低時，最後就會形成單色（無彩色）。由於沒有色彩的關係，可以更清楚的呈現被攝體。即使是現在，還是有許多喜歡黑白照片的人。

提昇飽和度看起來更鮮嫩

鮮艷的色彩可以讓各種食材看起來更新鮮。雖然並沒有加上色彩，但是藍色的桌巾可以突顯整體。

溫暖的湯品與麵包

統一選用琥珀色，表現溫暖的湯品。由於原本的照明就是紅色，所以利用微調白平衡調高Ｇ（綠色），使整體偏黃。

適合的色彩組合

需注意色彩的情況，不僅在於為照片加上色彩的情況。桌面寫真的造型等等，對於照片來說非常的重要。統一採用同色系自然是基本的守則，統整亮度與飽和度也可以取得更佳的平衡。

不同色彩時應統整亮度與飽和度

例如紅色／橘色／黃色，藍色／淺藍色／綠色等等，類似的色彩稱為同系色。整張照片都採用同系色時，會給人一種非常穩重的氣氛。如果不知如何是好的話，統一採同色系色將是基本的守則。

不能使用各種不同的顏色嗎？並不是如此。重點是搭配時選用相近的亮度、相近的飽和度。

亮度不同的色彩

兩者都是平衡不佳的例子。照片左整體都採用較輕的色彩，中間卻混了一個重的色彩。照片右在偏暗的紅色系當中，明亮的綠色看起來特別明顯。

統整亮度

照片左右有藍色與黃色等補色，由於整體色彩的亮度相近，並沒有不自然的感覺。照片右雖然有很多顏色，由於全部都是暗色，看起來也不差。

統一飽和度

盡量統一色彩的鮮明度（飽和度）。照片左是比較鮮艷的組合，右邊統一採用比較暗（飽和度低）的色彩。兩邊都沒有不自然的感覺。

在穩重的深藍色與深綠色當中，突然放進極彩色的紅色，自然會非常突兀，如果是亮度相同的色彩，就不會有不自然的感覺了。

此外，在無彩色（參閱前頁）中放入一個鮮艷色彩的組合，通常會讓整體看起來有一致感。在整體為黑暗剪影中的夕陽照片即為其中的代表。

組合色彩非常有趣。請多方嘗試吧！

統一採用低飽和度色

仔細看的話可以發現麵包是黃色（還包含紅色），背景也帶綠色。但是鮮艷度比較低，色澤也很統一，所以沒有不自然的感覺。

玩樂多種色彩

金平糖與有圖案的背景紙，含有許多的色彩。利用正補償調亮，淡化各種色彩之後，即可統一色彩的強度。大量留白也比較穩重。

什麼是AdobeRGB與sRGB？

在相機的設定中，表現色彩的是AdobeRGB與sRGB，它們表示相機處理色彩的範圍。

　　相機與印表機在色彩空間的選單中，可選擇「AdobeRGB」與「sRGB」。它們表示可以處理哪些程度的色域（不是色數）。

　　看下圖即可了解，大的三角形區域是人類肉眼可以識別的顏色，外側的三角形是AdobeRGB可表現的色彩，內側的三角形則是sRGB可表現的色彩。

　　只要看了這個圖就能夠了解AdobeRGB可以表現的色彩似乎比較廣，但是AdobeRGB的影像，在只能對應sRGB的液晶螢幕上，無法重現正確的色彩，會顯示成有點灰的顏色。此外，大部分的筆記型電腦都無法對應AdobeRGB。使用AdobeRGB時，必須使用對應AdobeRGB的液晶螢幕與印表機。

●色彩空間

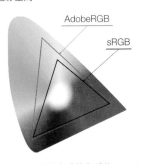

AdobeRGB可以表現的色域比sRGB寬，但是使用AdobeRGB時，必須使用對應的螢幕。

●DELL U2410

對應AdobeRGB，非常便宜的24型液晶螢幕。顯示解析度為1,920×1,080點距。

Chapter 5

色彩模式之章

改變對比與飽和度
化為美麗的照片

本章將解說如何控制色彩。以相機的功能來說，是使用「色彩模式」，可能會比曝光與白平衡還要困難一點。從色彩的基礎開始學起吧！

理解「色相」、「彩度」、「明度」即可了解色彩

想要充分運用數位單眼的色彩模式時，必須先了解色彩的構成。也許大家會覺得有點困難，請掌握「色相」、「彩度」、「明度」吧！

色彩往三個方向持續變化

在「白平衡」的部分已經說明過光線，光線實際的色彩還要更複雜。從體系來看色彩時，則使用「色相」、「彩度」、「明度」等等色彩三要素的概念。

色相是紅與藍等等色彩的差異。彩度指的是同樣的紅色，也有鮮艷的紅與混濁的紅，是色彩鮮艷程度的基準。降低彩度時，不管是哪一種色彩都會變成單色。

另一方面，「明度」指的是色彩的亮度。以黑、灰、白為決定的基準，越接近黑色的明度越低，越接近白色時明度越高。

下圖簡單的表示由孟塞爾體系化的色彩概念圖（色立體）。排列於圓周上的即為色相。從中心往外周的方向表示彩度。垂直方向表示明度。

色彩三要素與相機的操作息息

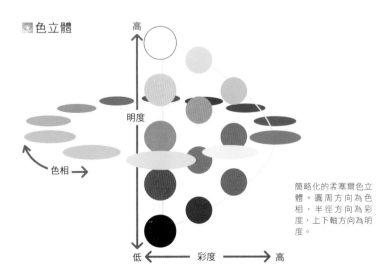

色立體

高

明度

色相 →

低 ← 彩度 → 高

簡略化的孟塞爾色立體。圓周方向為色相，半徑方向為彩度，上下軸方向為明度。

相關。提高飽和度時,色彩往外周方向,降低時則朝向中心方向。此外,以正補償調亮時,明度將會增加。可以看出調太亮的時候,就會一片雪白。

思考光的三原色與色相環

理解光線時,通常使用「光的三原色」這個概念。這是由R(紅)、G(綠)、B(藍)三色的組合表現色彩,可以重現絕大多數的色彩。相機的原理也是一樣的,感受光線的攝像素子(CCD或CMOS)上排RGB的受光素子。

然而在實際攝影時,也許很難用光的三原素掌握印象。不妨用「色相環」來思考吧。這是從孟塞爾色立體的圓周部分獨立出來的。紅色的旁邊是黃色,黃色的相反側是藍色。色彩在這個圓周上,或是朝向中心方向連續變化。也就是說,紅色加上綠色會接近黃色,藍色加上綠色則會朝向青色。

有別於前述微調白平衡的圖(P98),這是因為色立體與色相環都屬於概念。在不同的思考方式下,色彩的概念也出現各種不同的解讀。請理解這些思考方式吧!

▨光的三原色

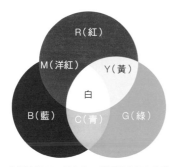

分別重疊RGB三色後,即可重現絕大多數的顏色。全部重疊時會形成白色。

▨色相環

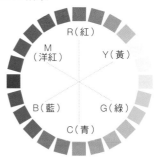

變更色彩或修圖時經常登場的色相環。回想色相環並思考如何改變色彩。這只是一個概念,即使有人說紅色的相反色是綠色,也不算是錯誤的答案。

柱狀圖是影像的健康指標

在嘗試數位單眼的「色彩模式」之前，先檢視「柱狀圖」吧。「柱狀圖」是了解攝影影像狀態的好用工具。

右方向為「明」，左方向為「暗」，上方向為「像素數」

柱狀圖是一種度數分佈圖，除了照片之外，也常用於統計的領域。相機與影像的柱狀圖，橫軸為亮度的分佈，縱軸表示度數（該亮度的像素數）。此外，通常習慣以右邊為明側，左邊為暗側。

如下圖所示，幾乎所有的柱狀圖都呈現凹凸不平的山脈狀。當山越大時，表示該區亮度的像素

實際的柱狀圖顯示

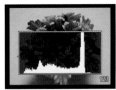

OLYMPUS的相機，如E-P1等等，都可以顯示較大的柱狀圖。使用Live View時，還可以在攝影前先看柱狀圖。

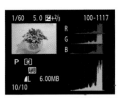

這是EOS Kiss X4的顯示。下方為RGB的合計，上面則為RGB的各別顯示。這類型的柱狀圖顯示比較常見。

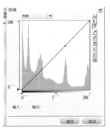

修圖軟體的曲線，背景的山脈圖案即為影像的柱狀圖。移動曲線即可改變柱狀圖。

柱狀圖的看法

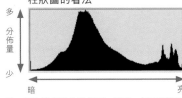

多 分佈量 少

暗　　　　　　　亮

看一下右邊影像的柱狀圖。呈現一個比較漂亮的山型。幾乎沒有白化、太黑的情形，表示中間亮度的部分比較多。

（部分）較多。

也就是說，當整座山往右靠時，表示明亮的照片，當山往左偏時，表示是灰暗的照片。

當山與右側相連時，表示已經發生曝光過度的白化現象。與左側相連則是已經太黑了。

攝影時改變相機的設定，或是修圖，都可以改變山的位置與形狀。上手之後，只要看到柱狀圖就能從它的傾向掌握照片的印象了。

然而，柱狀圖只表示影像的狀態，與照片的優劣完全無關。即使柱狀圖與左右側相連，還是有許多很好的照片。

■各個色彩的柱狀圖

①R的柱狀圖往右偏，表示紅色花朵的面積較大，飽和度較高。
②R的山沒有連到左邊，表示R=0的部分不存在。
③G呈美麗的山形，可以類推為面積較廣的葉片部分。
④RGB全都與右側相連。這是花朵的白色部分。
⑤B與左側相連。表示有許多完全沒有藍色的部分（黃色）。

除了RGB整體之外，還有各個色彩的柱狀圖。解讀後即可得知色彩的傾向。在本範例中，G的柱狀圖的山比較大，但並不表示整張照片都偏綠。由於柱狀圖的山頂到最上方，並不會顯示RGB的相對量。

利用色彩模式變更飽和度與色相

從本頁開始即為色彩模式的實踐篇。首先從飽和度與色相開始。色相不太常變更，但是飽和度將會大大的影響照片的衝擊度與真實性。關於色彩模式請參閱P120。

飽和度是鮮艷程度，色相控制膚色

「飽和度（彩度）」正如其名，表示色彩的鮮艷程度。飽和度越高時，表示照片的印象越強烈。舉例來說，相機的「風景」模式為了拍攝鮮明的紅葉，飽和度通常設定得比較高。然而，應注意飽和度調得過高時，則會失去真實感，變成玩具風的照片。此外，提高曝光呈現柔和的印象，又想要同時呈現色彩時，只要提

色彩模式選單

色彩模式的名稱依品牌而異。Nikon稱為「照片調控」。不管是那一個品牌，包含的功能都差不多。

飽和度選單

選擇「標準」或「中性」之後，將會出現飽和度與對比。用正／負操作飽和度。

色相選單

這是色相選單。Nikon可以各往正／負調整三段（計七段）。

色相的變化

看一下色調如何改變膚色吧。中央的照片未經補償。左邊是－3，可以看出臉部泛紅。右邊的＋3則可以看出多了少許黃色。

高飽和度即可改善。

「色相」正如P108的說明,是紅色或藍色等色彩的不同。話雖如此,它的用法並不是改變整張照片的色彩。相機色相的主要目的是調整膚色。人物攝影時,如果覺得膚色有一點怪,請回想起色相的功能吧!

降低飽程度使照片穩重

這是放著沙拉的餐桌,卻不用沙拉當主角,想要呈現整體的氣氛,為了不讓沙拉太搶眼,攝影時降低飽和度。相機是E-5,色彩模式用「平板」,再將飽和度調至−2。

增加飽和度給人強烈的印象

公園裡的遊樂器材,增加飽和度之後,成了有點非現實的照片。白平衡用「陰影」,色彩模式為「鮮艷」。再將飽和度調至+2。

對比支配影像的軟硬度

提昇對比時，將形成透明度佳的影像。降低對比時，會給人柔和的感覺，但是調到太低時，又會形成精神不濟的照片。對比可以改變整張照片的印象，是重要的要素之一。

若想營造柔和感，就降低對比再加上正補償

雖然「contrast」在影像上被稱作明暗比，但建議還是用「對比」這個詞來記。當明亮的部分與灰暗部分的差異較大，或是重視明亮部分與灰暗部分對比的影像稱為「對比較高」。相反的則稱為「對比較低」。

用音樂來比喻對比也許比較容易理解。當高音與低音都很強的時候，即為鏗鏘有力的音樂。但是聽久了卻會讓人感到疲勞。音響用語則稱為「重高低音」。重現中音時會形成豐富又舒適的好聲音，但是當高低音太少的時候，總讓人昏昏欲睡。影像的對比也是一樣的道理。

設定對比

對比是色彩模式的選項之一。這是 E-5 的選單，在其他選單也可以變更。可變更的段數依品牌而異。

對比：高

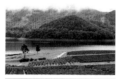

補正與 P110 相同的影像，提高對比。成了對比豐富的影像。柱狀圖的山形成遠離左右側的形狀。

對比：低

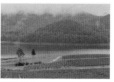

這是相反來降低對比的影像。透明感看起來不是很充足，相反的比較柔和，可以表現山間的感覺。柱狀圖中只有正中央的山。

　此外，提高曝光呈柔和的感覺時，當對比較高時很容易過曝，完全白化。先降低對比，即使稍微提高曝光也不會過曝，形成柔和的照片。

夕陽用高對比

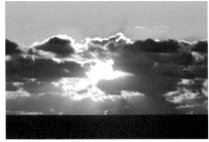

像夕陽這種逆光的狀態，由於畫面中同時出現明亮的光源與黑暗的剪影部分，所以是對比非常高的狀態。

綠意盎然的風景用中對比

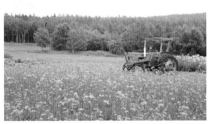

標準的對比。天空部分較寬廣，所以柱狀圖的明亮側出現銳利的山，並不是劇烈的過曝。

晨靄是低對比

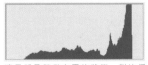

清晨卻是稍微有霧的狀態，對比偏低。從RGB柱狀圖中難以看出來，這只有B（藍）的柱狀圖。並未遍及左右兩端，只用了中央部分。

影像階調與動態範圍的基礎概念

這個部分來討論一下「階調」與「動態範圍」。階調指的是色彩與明度的連續性，動態範圍則是可拍攝的明暗範圍。雖然兩者都不能直接設定，卻是了解照片的重要事項。

階調越多看起來越漂亮

階調是色彩與明度的連續性。舉例來說，明度包含了從白到黑的範疇，將這個範疇分為256等分，自然會比分成16等分還要平滑。劃分的數量即為階調。當階調不足時，將形成不平整的影像。漸層部分出現落差的「跳Tone」，原因也是由於階調不足。話雖如此，通常在攝影時，

應該不會出現階調不足的情形。

修圖用影像格式RAW保留了大量的階調。相對於已完成影像的JPEG為8位元（256階調），RAW則為12位元（4096階調）或14位元（16384階調）。即使修圖造成影像的劣化，還是可以得到充足的階調。

■階調的概念

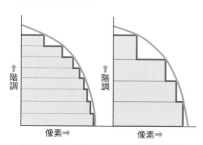

階調越細時，越接近平滑的曲線。這也是階調越細時，越能貼近實際情境的原因。

■階調的差異

256階調

16階調

16階調的柱狀圖

用256階調與16階調來看相同的影像。256階調呈現平滑的漸層，16階調則不太平整。下面是16階調影像的柱狀圖。看起來宛如梳子的梳齒。這是由於階調不連續造成的。

動態範圍越寬越好嗎？

「動態範圍」指的是可拍攝的明暗範圍。越寬的動態範圍，可以正確的拍下高對比的情境。動態範圍越窄時，越容易發生過曝或黑成一片。

以記錄的工具看來，動態範圍當然是越寬越好。不管是明亮還是黑暗都拍得下來。但是以迷人照片的角度看來，動態範圍並不是那麼重要。因為當動態範圍太

寬時，照片看起來總有一種不夠銳利、不夠透明的感覺。

順帶一提的是，動態範圍是相機固有的功能，除了部分富士FILM的相機之外，使用者都無法自行變更。但是有許多相機具備了調亮暗處，使動態範圍看起來更寬的功能（階調補正功能：參閱P53）。

▓動態範圍

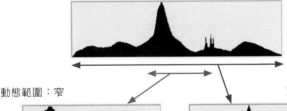

動態範圍：窄　　　　　　　　　　　　　　　　　　　　動態範圍：寬

對比鮮明，但是容易黑成一片　　　可以看見整體，但是透明感不足

動態範圍的寬度有好有壞。以記錄的機械來說，比較寬當然比較好。縮短範圍以提高對比的原理，也可以完全應用在修圖上（參閱P150）。

有效運用白化與過黑

原本白化與過黑不是好事情。因為無法正確的看到被攝體，所以可以說是再自然不過了。但是妥善運用曝光時，也可以拍出衝擊性十足的美麗照片。

用白與黑表現美麗的光線

在柱狀圖的部分曾經解說（參閱P110），「白化」指的是有許多雪白的部分。就像左下方的明亮狗狗照片，重要的毛髮都變成白色了，就算說是失敗照片也不為過。相反的，當某個程度的面積已經完全變黑，則稱為「過黑」。

然而，在半逆光等情況下，頭髮部分閃耀時（稱為高光），該處雖然白化，卻給人閃閃發亮的

適正曝光

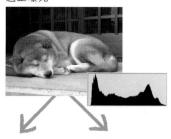

白化

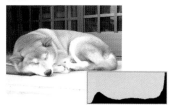

白色的毛髮與水泥部分變白了。看柱狀圖可以發現已經貼在右側。這就是白化。

過黑

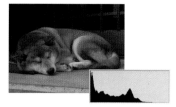

背景陰暗的部分變成一片漆黑。柱狀圖與白化相同，貼在左側。這就是過黑。

感覺，所以通常是好照片。過黑則可以有效的用於運用剪影的照片。

白化‧過黑通常被人們認為是不好的例子，在明確的目的下，並不一定全然算是失敗。攝影時請更有自信吧！

漂亮的白化

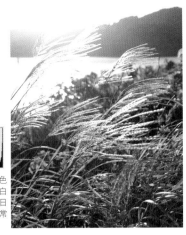

在逆光下，芒穗與天空都變成白色了，下方也有一點光暈，所以變白了。但是從照片中可以感到強烈的日照與秋天澄靜的空氣感，是一張非常棒的照片。

漂亮的黑

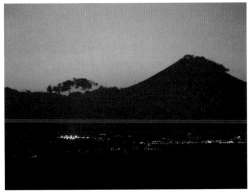

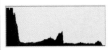

這是美麗的富士山夕照。太陽已經完全西沈，但是剪影與紅色的天空非常美麗。這樣的照片不用介意過黑的情形。總比不夠暗也不夠亮的照片還要漂亮。

依品牌而異的色彩模式

「色彩模式」指的是可以選擇各種照片作畫風格的功能。組合各種不同的飽和度與對比。不同品牌的作畫與與色彩模式有很大的差異。

只要改變模式即可改變作畫

「色彩模式」的名稱依品牌而異（參閱右表），都可以選擇「自然」、「鮮艷」或「風景」。切換模式即可改變作畫，也就是飽和度或對比的狀態。各種模式除了飽和度、對比之外，也設定了

銳利度（輪廓強調）、色相、明度等等。

色彩模式強烈的反映出各品牌對於作畫方面的想法。即使選擇相同的「鮮艷」，Nikon 與 OLYMPUS 卻會拍出不同的照

色彩模式選單	調整色彩模式	色彩模式的對映
這是 Nikon D7000 色彩模式「優化校準」的選單。排列著「標準」、「自然」。	從左邊的畫面進入，即可個別調整對比與飽和度。「標準」的飽和度＋2 與「鮮艷」的＋2完全不同。	Nikon 的相機可以將飽和度與對比表格化，清楚看出各種色彩模式的差異。

色彩模式造成的變化

自然	標準	鮮艷
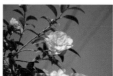		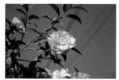

用 Nikon D7000 以不同的色彩模式攝影。自然與標準的差異比較小，但是鮮艷的飽和度與對比則大為提昇。

片。此外,選擇「中性」再調高飽和度與對比時,與「鮮艷」還是不同。這是因為施以如「降低暗部的飽和度,提昇明亮部分的飽和度」或是「加強藍色,降低綠色」等等細微調整之故。

依品牌而異的作畫,與選擇機身與鏡頭時一樣重要。有不少人是因為喜歡該品牌的作畫,才選了相機。

色彩模式的名稱

品牌	名稱
Canon	相片風格
Nikon	優化校準
OLYMPUS	影像模式／色彩優化系統
Panasonic	底片模式
SONY	創意風格
PENTAX	色調模式

雖然各品牌的名稱不同,卻一樣是作品或色彩的印象。以OLYMPUS來說,PEN系列稱為「色彩優化系統」,E-5則是整合了濾鏡功能的「影像模式」。

色彩模式「人像」

色彩模式「人像」的設定讓人的肌膚表現更光滑,更美麗。攝影時加上大幅的正補償,呈現柔和的氣氛。

色彩模式「風景」

色彩模式「風景」正如其名,是一個可以將山或天空等風景拍得更鮮艷的模式。這張照片雖然是陰天,卻鮮明的拍出櫸樹的黃色。

黑白照片的魅力

黑白照片沒有色彩。但有些是黑白才能表達的事物。如果說彩色照片是漫畫的話，黑白照片也許是小說吧！

零飽和度的黑白世界

「飽和度」指的是色彩的鮮艷度。當飽和度為零時就沒有色彩，只剩下白與黑，還有中間的灰色（參閱P108）。這是黑白照片的基礎。

至於黑白有什麼優點呢，那就

色彩模式的單色

拍攝黑白照片時，請選擇色彩模式（參閱P120）的「單色」或「黑白」。這是Canon的相片風格，攝影時也可以從顯示畫面切換。

濾鏡模式的單色

除了色彩模式之外，濾鏡模式（P134）也有單色可供選擇。這是OLYMPUS有名的「黑白粗粒子效果」。可以拍出對比強烈的黑白照片。

曬梅子

這是醃得恰到好處，色彩鮮艷的梅乾。因為想要呈現梅乾圓滾滾的感覺與籃子的質感，所以用黑白攝影。

是不會被色彩迷惑，可以拍出被攝體的質感或是陰影等等，本質性的事物。黑白照片常見的題材，應該是快照與人像吧！黑白的快照可以確實的表現出隱藏在喧鬧街頭或繁華中的寂寥與虛幻，更貼切的生活等等。人像的話，黑白可以拍出過往的人生、背負的事物或是表情下的想法等等。請大家一定要嘗試黑白照片。

■彩色與黑白帶來的不同印象

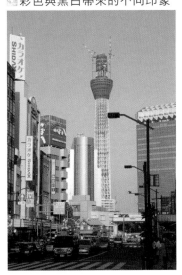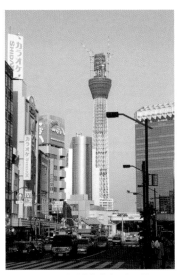

這是東京天空樹與街頭的風景。彩色照片讓人感到夕陽下的建築物非常漂亮，還有熱鬧的感覺。變成黑白之後，轉為硬調的街頭風景。即使是相同的被攝體，彩色與黑白帶給人的印象有很大的差別。

黑白照片先從曝光補償著手

用黑白攝影時的重點之一是曝光補償。在彩色的情況下，曝光補償也很重要，但是黑白時，曝光補償甚至會影響到主角的存在。

補償時考慮黑與白的境界

黑白照片只有黑、白與灰色等等亮度的差異。所以曝光補償可以決定要展現哪個部分。明亮的補償可以展現暗側，使明亮側接近白色。因此，昏暗的部分即為主角。相反的，灰暗的補償可以突顯明亮的部分。雖然彩色照片也是一樣的原理，由於黑白沒有色彩，這個現象更加顯著。

對比高的黑白照片稱為「硬

曝光補償

黑白的曝光補償，操作上與彩色攝影時完全相同。

曝光補償：－1EV	曝光補償：無	曝光補償：＋1EV

改變曝光後檢視照片的樣子。原本是淺粉紅色的花朵，無曝光補償時，不管是暗部還是亮部的白平衡都很好，看起來也太過理所當然了。＋1EV則成了非常淡，有點虛幻的花朵。相反的，－1EV則強調花的陰影，展現迫力。背景也很暗，突顯主角的存在。

調」（參閱 P126），對比極端強烈時，將會明顯區分黑與白的部分。這時必須考慮該用什麼樣的

明度劃分黑與白，並進行曝光補償。黑白照片可以利用補償，展現完全不同的表情。

明亮的黑白照片

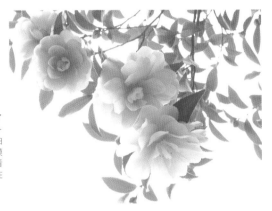

由於有一點逆光，為了避免花朵過黑，以＋2EV 的正補償攝影。拍出花瓣柔和重疊的模樣。天空變成雪白，看起來也像是把花朵擺在白紙上。

昏暗的黑白照片

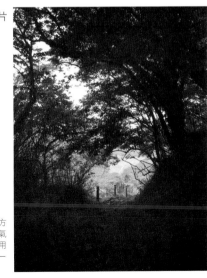

被樹木包圍的山道，只能瞧見少許遠方的風景。為了呈現樹木交疊，山中的氣氛（原本並不是這麼深的山），所以用黑白攝影。加上少許的負補償（－0.3EV）。

黑白照片的軟調與硬調

對於黑白照片來說，對比與曝光補償一樣重要。黑白照片甚至還有「軟調」、「硬調」等等專門的用語。請構思如何表現，再選擇對比吧！

質感的軟調，衝擊性的硬調

　　重視中間平滑的階調，表現質感的照片稱為「軟調」。相反的，加強對比，區分黑白以呈現迫力的照片稱為「硬調」。即使是相同的情境，不同的對比也會呈現完全不同的印象。

　　底片照片的黑白，利用印畫紙的種類與沖洗方式區分硬與軟。

數位相機則利用調整色彩模式的對比來打造軟調或硬調的黑白照片。話雖如此，即使將對比調到最高，通常無法達到黑白照片足夠的硬調。如果想要非常硬派的照片，最好還是利用修圖軟體吧！

調整單色的對比

幾乎所有的相機，都可以在色彩模式的調整功能變更對比。這是D7000的選單。

對比：－2	對比：±0	對比：＋2

左為低對比的狀態，右為高對比的狀態。對比調得越高時，黑色顯得越黑，白色也越透明。相反的，重視階調時，降低對比則是基本原則。

　　然而，OLYMPUS的E-P1等具濾鏡功能（參閱P134）的「黑白粗粒子效果」，或是Panasonic相機內建的「動態B&W」，則是比較例外的強烈硬調。

 軟調

想要呈現柿子葉一片片的質感，所以攝影時調低對比。由於逆光的關係，順帶加上＋1.3EV的曝光補償。

硬調

以OLYMPUS E-5的藝術濾鏡「黑白粗粒子效果」攝影。雖然是普通的日間晴朗天空，加上粒狀感之後，成了山雨欲來的天色。曝光補償為＋0.3EV。

即使有顏色依然是黑白照片

大家應該看過在黑白照片加上淺褐色或青色的照片。相機也有「調色」的功能，拍攝黑白照片時可以加上色彩。即使加上色彩還是黑白照片。

懷舊的深褐色，冷酷的青色

選擇單色的色彩模式時，與對比在一起的還有「調色」功能（部分相機除外）。這是為黑白照片加上色彩的功能。雖然可以用彩色照片的方法以白平衡上色（參閱P96），這裡的調色與為黑白照片加上色彩有所不同。

看一下調色的選單後，發現除了深褐色與青色之外，還可以加上綠色、紫色、黃色等各種顏色。最具代表性的應該是深褐色吧！深褐色令人感到懷舊、時間

單色的調色

這是 D7000 的調色選單。標準狀態是不上色的單色（B&W），改變設定後即可用上色的狀態攝影。

單色（未調色）　　深褐色　　　　青色

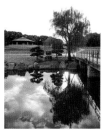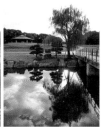

這是 D7000 的調色。可以看出在黑白加上色彩後，氣氛也不同了。也可以改用其他的顏色，或是調整色彩的強度。

的痕跡。這是因為過去的黑白照片都會褪色成淡淡的深褐色之故。接下來比較常用的則是青色。帶一點綠的青色，給人冷酷的感覺。調色功能通常都可以調整上色的強度。此外，用曝光補償調亮時，也會讓顏色變淡。

綠色・正補償

用OLYMPUS的E-5攝影。以調色加上綠色，再加上＋2.7EV的大幅正補償調亮。黃色的銀杏融入空中，成了有點悲傷的照片。

深褐色・負補償

以Nikon D7000攝影。調色選擇深褐色，加上－1.7EV的負補償。強調狗尾草（貓尾草）閃閃發亮的感覺。

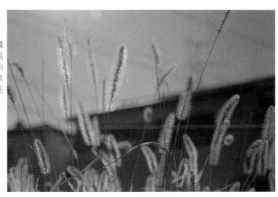

柔和的作畫手法應降低對比

讓我們看一下具體的設定方法吧！柔和的作畫基本上應降低對比，加上正補償，飽和度可以自行調整。

相機認為的「美麗」以及自己選擇的「美好」

最近的數位相機，不用多想什麼，只要按下快門就能拍出美麗的照片。話雖如此，美麗的照片通常是鮮艷、清晰，有如圖畫般的作品。如果想要拍攝柔和又可愛的照片，必須要進行相當的設定。

基本上用正補償。雖然也要視情境而異，大約調高1～2EV左右。應該就會變得很亮了。如果

柔和可愛的孩子

曝光補償

色彩模式

在沙坑嬉戲的孩子。想要呈現柔和的感覺，所以色彩模式用「自然」，再將對比設成「－3」，飽和度設成「＋1」。接下來則視明度進行曝光補償。以＋1.3EV攝影。

這時色彩模式維持在標準，很容易出現白化的狀態。這時請切換成「自然」或「忠實」等等對比較低的色彩模式。如果還是不夠柔和的話，再於補償選單降低

「對比」吧。如果色彩混濁的話，請調高「飽和度」以恢復透明感。你會拍出什麼樣的照片呢？

輕爽的秋日街頭

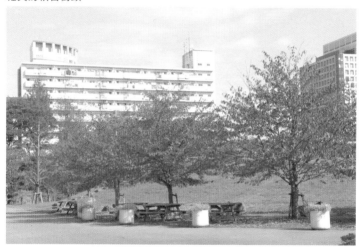

白平衡

色彩模式

街頭的紅葉也很美麗。為了不要感覺太厚重，加上＋0.7EV的曝光補償。為了加上少許黃色，白平衡用「晴天」。色彩模式為「自然」，再將對比調到最低，但是想要呈現鮮艷的紅葉，所以提高飽和度。

利用對比與套色表現浪漫

和前一頁相反，讓我們來思考浪漫的作畫吧！簡單的說，就是高對比與強烈的色彩，有時候加上特定的色彩也可以營造衝擊性。

選擇光線，選擇色彩

雖然設定也很重要，想要表現強度時，光線非常重要。想要用微弱的陰天光線打造強烈的繪畫可說是非常困難。一旦發現似乎可以構成浪漫畫風的光線，先用「鮮艷」的色彩模式吧！如果沒有鮮艷的話，用「風景」也沒關係。將會增高對比與飽和度。追求更強烈的風格時，則開啟補正選單，調高「對比」與「飽和度」。想要傳達自己心目中的印象時，不需要害怕白化或過黑。

強調夕陽的風景

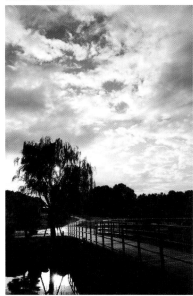

色彩模式

白平衡

攝影時將色彩模式設成顏色鮮明的「鮮艷」，再將「對比」與「飽和度」調到最高。白平衡為「晴天」。為了讓太陽入鏡，讓前方呈黑暗的狀態。因為這個緣故，並沒有進行曝光補償。

用黃色打造有別於日常的街景

色彩模式		白平衡	

雖然是日常的街景，攝影時如果改變白平衡，看起來就成了相當不同的風景。白平衡是「陰影」，再微調將A（琥珀）與G（綠色）調到最強，色彩模式用「鮮艷」強調顏色。也提高「對比」與「飽和度」。曝光補償為＋1.7EV的正補償。

簡單又高級的濾鏡功能

大家應該在電視上看過，風景彷彿小庭園般不可思議的影像。這種影像叫做反移軸，需要複雜的擺設，數位相機卻可以輕鬆拍出這種效果。濾鏡功能讓每個人都能輕鬆運用高級的設定。

只要選擇模式就能打造攝影師般的印象

濾鏡功能的名稱依品牌而異。OLYMPUS 稱為「藝術濾鏡」，Panasonic 稱為「My Color」，PENTAX 稱為「數位濾鏡」。Nikon 的部分相機雖然不是在攝影時進行，卻可以在攝影後進行相同的影像加工。

通常在攝影時為了配合自己的印象，必須分別設定白平衡與對比。但是濾鏡功能為了達到特定的印象，已經將多種設定集合在一起。因此，相對於色彩模式名稱的「鮮艷」或「風景」等等具體的名稱，濾鏡功能通常都取名為「淡化及加光色調效果」、「流行藝術風格」等等，讓人聯想到成品印象的名稱。此外，有時候對比或飽和度甚至會加強到我們無法自行設定的強度。

濾鏡功能不是光只有顏色，而是一個非常有趣的功能。請一定要嘗試看看。

OLYMPUS
「藝術濾鏡」

最有名的濾鏡功能應該是「藝術濾鏡」。有許多如「淡化及加光色調效果」、「黑白粗粒子效果」（參閱 P127）等等受歡迎的功能。不同的相機所搭載的濾鏡也不同。

Panasonic
「My Color」

Panasonic 的特徵是有比較多「復古」或「優雅」等等，氣氛穩重的濾鏡。但是以前的機種也將調整色彩與鮮艷程度的功能稱為 My Color。

PENTAX
「數位濾鏡」

PENTAX 的相機有「玩具相機」、「魚眼」等等有趣的功能。除了色彩之外，也可以調整效果的強度，這也是數位濾鏡的特徵。

淡化及加光色調效果 　加了藍色後成了柔和的照片。照片有如遙遠記憶般,淡淡的、有點懷舊的印象。

濃化色調效果

透視效果

強烈模糊畫面上下方,再調高飽和度,拍成玩具的風格。由於這是進行畫面加工的濾鏡,無法在一般的設定下拍攝。

飽和度極高,呈現非現實的流行藝術印象。適合拍風景或人造物品。

設定自己的色彩吧！

有一些數位單眼可以登錄以色彩模式調節後的色彩。只要登錄為色彩模式，就能放心恢復成原來的設定了。

數位單眼可以利用轉盤旋轉的方向與方向鍵配置自訂功能，讓相機用起來更得心應手。正如使用電腦的捷徑可以提昇效率，自訂功能可以讓攝影更順手，減輕攝影時的壓力。

和色彩模式相同，幾乎所有的相機都能設定自己喜歡的色彩，設定成為一個色彩模式。自訂色彩作設定，從選單畫面設定。從現存的色彩模式中，變更銳利度、對比或飽和度以打造自訂色彩。有些機種還能為設定的自訂色彩命名。

●設定自訂色彩

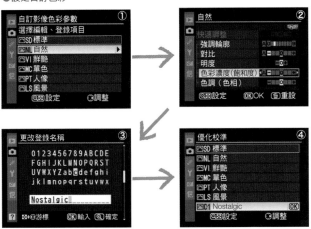

①從選單畫面選色彩模式的自訂設定，選擇做為基準的色彩模式。②調節對比與飽和度，打造自己喜歡的色彩。③可以更改登錄名稱的機種應進行命名。④可以從色彩模式中選擇自訂色彩。此外，這是 Nikon D7000 的設定。

Chapter 6

修圖之章

利用電腦完成
更酷的照片

應該有很多人想：「我不想用電腦修圖」。如果攝影後就想要結束
攝影的工作，當然沒有什麼不好。但是只要稍微修圖一下，照片
就可以呈現完全不同的美感。修圖其實非常有趣。

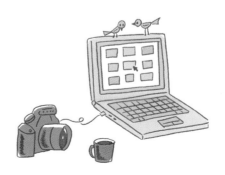

用電腦完成照片

如果可以在攝影的階段完成照片，當然是最理想的情況。然而有些人則認為應該在攝影後，用電腦修圖（加工）以完成作品。這種情況的優點是可以先省去部分攝影設定，專注於攝影上。

數位相機的特徵是需要設定的要素非常多。只要學會修圖，即可先省去幾項設定，應該可以減少錯失快門時機的情況。

色彩也可以用電腦修改

這個部分要說明的「修圖」，指的是用電腦加工攝影後的照片（影像）。也許大家認為有點困難，只要改變影像的色彩或明度，或是裁切後稍微調整構圖，這類的基本作業其實非常簡單。

修圖的優點就是當攝影的影像太暗、對比不足、或是色彩不對

一般攝影

攝影時的設定

• 快門時機
• 構圖
• 曝光（光圈、快門速度、ISO感光度）
• 白平衡
• 對比
• 飽和度

交給相機決定

完成影像（照片）

比較適合修圖的要素，是與白平衡、飽和度等等與色彩相關的項目。曝光與構圖雖然也可以修正，但是只能大致的調整。

以修圖為前提的攝影

攝影時的設定

• 快門時機
• 構圖
• 曝光（光圈、快門速度、ISO感光度）

影像檔案（照片）

用電腦修圖

• 構圖（調整）　　• 曝光（調整）
• 白平衡　　　　　• 對比
• 飽和度

儲存

完成影像（照片）

時，都能利用修圖接近自己的印象。此外，減少攝影時的設定也是它的好處之一。數位相機有許多需要設定的項目，所以常常錯失快門時機。減少設定數之後，即可專注在攝影上。

然而，並不是所有的項目都可以修正。尤其是白化與過黑的影像，即便是修圖高手也無法改成美麗的影像。此外，請不要仗著可以事後裁切，所以攝影時隨意構圖，這樣也是不行的。抱著這種想法的話，攝影技巧永遠都不會進步。

首先以認真的拍攝照片為基礎，再配合修圖補正的想法吧！

修圖範例

左邊是原本的照片。由於在室內，所以偏暗、感覺臉色泛藍。右邊的照片利用修圖調色，再加上紅色。

修圖用的設定

如果一開始就打算修圖的話，先選擇對比與飽和度偏低的色彩模式（參閱P120）比較方便。要調高對比與飽和度很簡單，想要降低就很困難了。此舉也有抑制白化與過黑的效果。照片為Canon的「忠實」，OLYMPUS的「FLAT」。

修圖時請使用未劣化的檔案

以數位相機拍攝的影像，通常是名為「JPEG」的影像檔案。JPEG也就是一種影像的最終型態（完成型態）格式。修圖時，最好也認識其他的檔案格式吧。

JPEG會劣化嗎？

JPEG格式是一種非常優秀的影像，即使是描寫複雜又細緻的影像，也可以縮小成迷你的尺寸。這是由於將色彩與明度接近的部分聚集在一起進行壓縮的關係（不可逆壓縮）。也就是說，反覆重新儲存的影像將會逐漸劣化。這就是人們不喜歡修圖的理由。

修圖時，必須先將檔案轉存為TIFF等等不會劣化的檔案，完成後再重新以JPEG儲存，這個方法比較安全。

然而我們也不用對「劣化」這個字眼過於敏感。低壓縮（高畫質）的JPEG即使經過10次的重新儲存，也幾乎不會劣化。如果只是針對1～2個項目進行修

修圖的檔案形式

原來的影像

讀入

修圖作業

儲存 →

← 再次讀入

TIFF等等不會劣化的檔案

完成、儲存

JPEG

這是一般修圖的檔案形式。作業用的儲存，除了TIFF之外，也可以使用修圖軟體固有功能的儲存格式。例如Photoshop則有「PSD」這個檔案形式。

儲存影像時，可以選擇要用哪一種格式儲存。「NEF」是Nikon的RAW檔。

圖，保持JPEG的格式也沒有什麼問題。

此外，修圖後應另存新檔。也就是保留原始檔案。萬一失敗時比較保險，等到修圖技術進步後，也許可以修出比現在還要好看的檔案。

JPEG的影像劣化

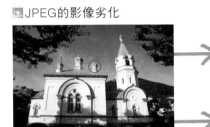

改變壓縮率儲存相同的影像。下面的影像邊角部分比較髒，也可以看到不平整的方格。提昇壓縮率將會造成JPEG的影像劣化。

高畫質（低壓縮）

低畫質（高壓縮）

選擇壓縮率（相機）

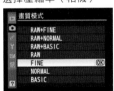

相機可以選擇「FINE」、「NORMAL」、「BASIC」，FINE是最高畫質（低壓縮）。關於RAW請參閱下一頁。

選擇壓縮率（軟體）

影像軟體可以指定比相機細的壓縮率。其中還有可以從100階段（1～100）中選擇的軟體。不管用哪一種軟體，只要選擇最高畫質，幾乎都不會劣化。

檔案的種類

JPEG	數位相機使用的一般檔案格式。8位元（256階調）。經壓縮儲存，可以縮小檔案的尺寸。可以更改壓縮率。副檔名為「.jpg」
TIFF	通用的檔案格式。除了8位元之外，也可以使用16位元。可以壓縮（通常為可逆壓縮）。檔案尺寸較大。副檔名為「.tif」
RAW	數位相機的活檔案。無通用性，必須使用品牌專用的軟體才能開啟檔案。檔案尺寸相當大。副檔名依品牌而異

RAW 的優點與缺點

RAW 是修圖用的影像格式。缺點是檔案尺寸比較大，顯像前無法使用，但是修圖後的劣化比較少，是專業攝影師常常使用的格式。

攝像素子拍到的活檔案

　　RAW 有「活著」的意思。相機裡的攝像素子接收光線後，配合設定進行白平衡或對比等處理，輸出為 JPEG 檔案。大家只

要把 RAW 想成是經過這個處理之前，攝像素子接受光線的檔案就行了。

　　因為這個緣故，RAW 的檔案

設定 RAW

所有的數位單眼都可以用 RAW 攝影。「RAW＋FINE」指的是同時儲存 RAW 與 JPEG 的意思。

用 RAW 修圖

原圖　　　　　　　　修圖（顯像）軟體　　　　完成

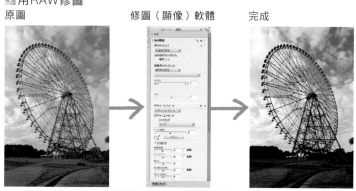

RAW 的特徵之一，是可以用電腦進行原本應用相機處理的設定。例如想要讓影像更鮮明時，一般的修圖雖然可以變更飽和度，使用專用修圖軟體（顯像軟體）的話，則可以選擇「鮮艷」的色彩模式。

量比較多，檔案尺寸自然也比較大。在連拍或儲存張數上也有所限制。攝影後未經「顯像」（與相機內進行的JPEG化相同的處理）時無法沖印。取而代之的是可以在電腦上進行與相機的設定相同的調整，例如曝光補償或飽和度，特徵是修圖造成的劣化比較少（並不是不會劣化）。因此，在反覆修圖以完成影像的偶像寫真或是型錄等等商業印刷的領域中，經常使用RAW。如果是本書解說的變更亮度或色彩，這樣的程度使用JPEG也完全沒有問題。

JPEG 檔與 RAW 檔的比較

JPEG		RAW
小	檔案尺寸	大
可能	連續攝影	有限制
不需要	顯像	需要
低	修圖耐性	高
通用	軟體種類	專用
低	與軟體的連結性	高

看了本表可以發現RAW可說是修圖專用的格式。顯像時必需準備由各相機品牌提供的專用顯像軟體。

縮小的話JPEG的劣化也不明顯

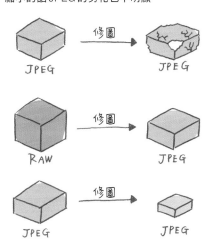

這是如何抑制修圖造成劣化的示意圖。不僅是JPEG，所有的影像在修圖後都會劣化。RAW的劣化（看起來）比較輕微，是因為檔案量比較多的關係。以立方體來比喻的話，當面積相同時JPEG比較薄，RAW比較厚。所以用JPEG修圖時，最後只要縮小影像尺寸，通常都可以改善劣化的情況。

認識修圖軟體

修圖時必須使用電腦軟體，軟體又有很多種，要使用哪一種真讓人舉棋不定。不妨先從相機附贈的軟體下手吧！

先試一下附贈的軟體吧

修圖軟體實在是太多種了，該選擇哪一種真讓人舉棋不定。不妨先試用附贈的軟體吧！數位單眼一定會附贈軟體，使用該軟體即可進行基本的修圖。最棒的一點就是軟體不用花錢。如果覺得

Canon[DPP]

Canon相機附贈的DPP（Digital Photo Professional）。構成相當簡單，除了RAW之外，還可以調整曲線或傾斜角度，應付一般的修圖綽綽有餘。

Nikon「View NX2」

Nikon相機附贈的軟體。正如其名，以影像閱覽功能為中心。正統的修圖則有市售的「Capture NX2」。

OLYMPUS「Viewer 2」

OLYMPUS附贈的軟體。功能非常豐富，包含曲線與各種濾鏡等等。當然也可以顯像RAW，還具備受歡迎的藝術濾鏡功能。

其他相機的附贈軟體

Panasonic	附贈「SILKYPIX Developer Studio」。這是由市川Soft Laboratory開發的高性能顯像軟體
PENTAX	附贈「PENTAX Digital Camera Utility 4」。以RAW為中心，也能編輯JPEG
SONY	一般機種附贈RAW顯像軟體「Image Data Converter SR」。α900附贈「Photoshop Lightroom」

附贈軟體的功能不夠多，或是用起來不是很順手，再找其他的軟體吧！

雖然也有許多免費使用的線上軟體（網路可以找到的軟體），如果想要試著修圖的話，不妨試試Web版吧。

此外，說到正統的修圖軟體，首屈一指就是Adobe公司的「Photoshop」吧！全世界的攝影師都使用這個軟體。但是價錢將近10萬日圓。

picnik

可以修圖的網站。只要有網頁瀏覽器即可，不需要安裝軟體。除了一般的修圖之外，還有一種「創作」的拼貼功能。
http：//www.picnik.com/

JTrim

初學者也可以輕易操作的免費修圖軟體。具備許多加工功能，還可以加上各種效果。動作迅速，用起來沒有壓力也是它的魅力所在。
http：//www.woodybells.com/jtrim.html

GIMP

據說功能與Photoshop不分軒輊的免費（資源分享）軟體。雖然是國外的網頁，已經有日文版，可以直接使用。請搜尋「GIMP 日文版」。
http：//www.gimp.org

Photoshop

可說是修圖軟體之王的市售修圖軟體。雖然有廉價的Elements，不具曲線功能是它的難處。截至2010年12月止，Photoshop已經推出CS5，畫面為CS3。
http：//www.adobe.com/jp/

利用裁切調整構圖

裁切指的是裁切畫面。用於拍到多餘的事物時，或是只想要特定的某些部分時。重點在於裁切時應固定寬高比。

裁切時配合使用尺寸

當邊緣拍到多餘的事物，或是想要修正構圖時，就是裁切上場的時候了。這時可以只切去寬邊或長邊的邊緣，但是我們通常用3：2或4：3等等，與原本影像相同的比例裁切。

裁切最常用的應該是配合印刷用紙的時候吧！我們拍攝的影像比例幾乎都是3：2或4：3，無法完全符合印刷常用的2L尺寸（178×127㎜）或A4尺寸（297×210㎜）。想要完全符合

🀙 裁切的程序

原始影像

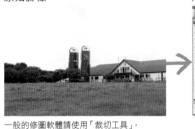

一般的修圖軟體請使用「裁切工具」，框住想要留下的範圍。Photoshop使用「矩形工具」比較方便。

用裁切（矩形）工具裁切

結束
框住的方法又分為自由移動、保持比例、保持大小等等。框起後從選單選擇「裁切」後完成。各軟體的操作不盡相同。影像為Photoshop（以下同）。

時，計算起來非常麻煩，印刷時通常都是採用留白或是無邊，以2L尺寸或A4印刷時，裁切成「7：5」的比例比較方便。順帶一提的是明信片是148×100mm，幾乎符合「3：2」的比例。

裁切比例

固定比例

4：3

2：3（縱向位置）

7：5

裁切時，選擇固定寬高比例比較方便。通常用3：2或4：3，縱向位置時需改變順序，用2：3或3：4。7：5是接近2L尺寸或A4的比例。

將縱向的照片改成橫向

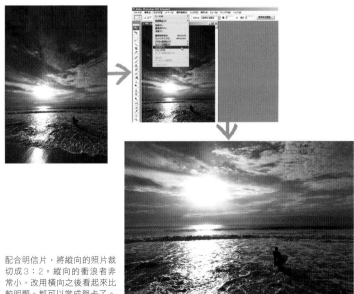

配合明信片，將縱向的照片裁切成3：2。縱向的衝浪者非常小，改用橫向之後看起來比較明顯。都可以當成賀卡了。

147

調整影像尺寸更輕巧

將影像傳到網路時，相機所拍攝的影像太大了（也有自動縮小的網站）。這時必須將影像縮小，變更影像尺寸稱為調整尺寸。

除了像素數之外，也可以指定％

目前就連入門款式的數位單眼解析度都非常高，輸出的影像尺寸甚至可以直接印刷成大尺寸的海報。將影像上傳到網路上就不用說了，就連保存都很不方便。這時就是調整影像尺寸登場的時候了。幾乎所有的修圖軟體都可以調整尺寸。

縮小影像

原圖

縮小的設定（50％）

完成

影像縮小了。這裡並不是指定像素數，而是指定「％」。除了特別的情況，平時請選擇強制等比例吧！

148

　　方法是開啟「調整尺寸」或是「影像解析度」選單，輸入想要變更的尺寸即可。通常都會採用直接輸入像素數（點數），或是如「50％」等比例的方法。此外，需注意如果不固定寬高比的話，可能會變成奇怪的尺寸。如果找不到調整尺寸的選單，不妨先另存新檔吧！有些軟體只有在儲存影像時可以變更尺寸。

雖然可以放大尺寸

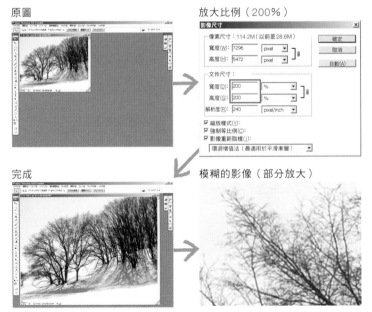

原圖

放大比例（200％）

完成

模糊的影像（部分放大）

放大影像時，像素數增加。修圖軟體將會判斷像素色彩與亮度後再放大，和原本拍攝的影像比較之後，可以看出邊角處變模糊的傾向。以經驗來說，通常放大到120％時還沒什麼感覺，超過150％時模糊的情況就很明顯了。最好不要放到極大吧！

〔實際操作〕
調亮太暗的花朵

接下來進入修圖實作篇了。首先是調亮拍得太暗的花朵。使用的是「色階」
與「曲線」兩者，使用軟體為Photoshop。柱狀圖的讀法請參閱P110。

利用「色階」與「曲線」調整影像

就讓我們先來調亮因為曝光失
誤而拍得太暗的照片吧！先用
Photoshop的「色階」。

色階應視整體與RGB各色的
「柱狀圖」移動滑塊，設定色階

（明暗的幅度）以調整明暗、對
比。

看一下原始照片的色階，可以
發現明亮側並未到達右端，沒有
充分的使用色階。這時為了讓畫
面更活潑，將右側滑塊往左移
動，使用全部的色階。如此一
來，就成了對比較高、透明感佳
的影像。

原圖（曝光不足）

美麗的花朵照片，但是柱
狀圖的山並沒有延伸到右
端。可以發現並未使用明
亮側。

縮短色階

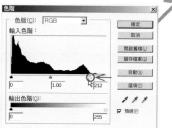

開啟「色階」。背景顯示柱狀
圖。將右端的白色滑塊移動到
柱狀圖的山腳處。這個動作稱
為「縮短色階」。

接下來是調整曲線。曲線是由左下往右上延伸的線條,移動此線條時,可以調整明度與對比。

將曲線往上拉時變亮,往下則變暗。可以製作多個移動的「點」,但是重點在於自然的曲線。

提高對比的影像

已經亮多了,但是對比太高了,花朵與背景的亮度差太強烈。現在要將灰暗部分稍微調亮一點。

用曲線調亮

開啟「曲線」,將暗側(左下)稍微往上拉。為了不讓明亮側變得更亮,在右上作一個點抑制動作。如此一來,只有暗側會變亮。

完成

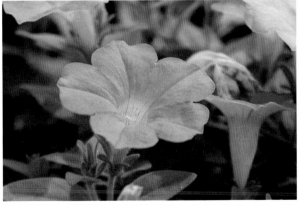

可以看到背景的葉片,花朵也很柔和、明亮。看柱狀圖可以發現使用全部的色階。完成了。

151

讓曝光過度的照片更清晰

和前一頁的照片相反，這次是白化的照片。修圖時，加深黑色的同時，還要提高對比。

利用Ｓ形曲線提高對比

也許是光線進入鏡頭的關係，整個畫面出現光暈而白化了（光暈的照片）。用這張照片來修圖吧！

看一下原始影像的柱狀圖，發現幾乎沒有使用暗側（左側）。第一步也要縮短色階。

接下來是對比。即使已經縮短

原圖（白化的照片）

白化的照片通常會像這個柱狀圖這樣，沒有使用暗側（左側）。這也是典型的照片。

縮短色階

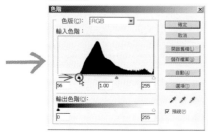

使用「色階」，將左端的黑色滑塊往右移動，縮短暗側。這麼一來白化幾乎消失了。

152

色階，還是想讓芒草根部一帶更暗，看起來卻是不夠亮也不夠暗。這時使用曲線提高對比。

　將曲線的右上往上拉，左下往下拉，形成細長的「S」形。曲線呈S形時對比較高。相反的，

拉高暗部，拉低亮部的反S形的對比較低。可以在曲線放無數個固定點，應注意使整體呈平滑的弧線。

　學會這些後，幾乎已經學成修圖的初級了。

加寬色階的照片

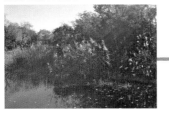

暗側已經變暗，整體透明度較佳。但是芒草根部看起來不夠亮也不夠暗。由於已經把色階用完了，這次要用曲線提高對比。

提高對比

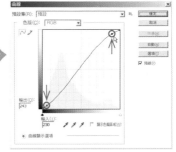

將曲線的明亮側往上，暗側往下操作，使整體形成細長的S形。這樣就可以提高對比。

完成

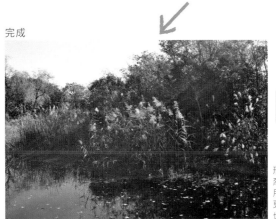

形成高對比、印象強烈的照片。也可以運用射入的光線，打造更柔和的印象，這樣也算OK。

讓偏黃的膚色更自然

用室內燈泡攝影時，即使已經調整白平衡，有時候照片還是會上色。恢復成
自然的色彩吧。由於被攝體是女孩子，最好儘可能保持柔和。

調整黃色相反色的藍色

傍晚女兒在家裡玩公主遊戲。
蓋在頭上的手帕似乎是頭紗的樣
子，女兒非常可愛，所以拍下照

片，但是室內照明是燈泡，即使
使用自動白平衡，整體還是多了
一層黃色。臉蛋也有點暗。利用
修圖變漂亮吧！

請回想一下P109的色相環。
黃色的相反色是藍色。想要抑制

原圖（色偏）

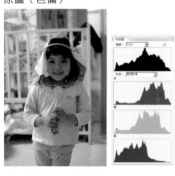

雖然用了自動白平衡，整體還是多
了一層黃色。看一下各色的柱狀
圖，可以發現只藍色的山往左偏。
可以判斷藍色極度不足。

選擇曲線的藍色

開啟柱狀圖後，選擇上方「色版」的
「藍」。如此一來就能只操作藍色了。

將藍色往上拉

將藍色的曲線往上拉。只有一點的話容易使
明亮側泛藍，於是增加點的數量，以暗側為
中心往上拉。

黃色只要加強藍色就行了。消除黃色之後，再調整整體的亮度就完成了。看到這張照片之後，女

兒應該會再度露出可愛的模樣吧！

黃色消除了，但是臉蛋很暗

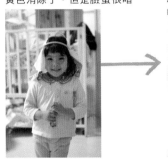

完全消除黃色偏多了，但是整體偏暗，透明感不佳。想要呈現柔和的亮度。

用曲線調亮

再次開啟曲線，這次將RGB（整體亮度）的曲線往上移動。只要一點即可調出不錯的亮度。

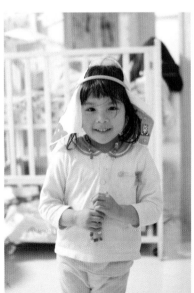

完成

完成了。明明是傍晚的室內，照片的感覺卻像是光線從大大的窗戶照進來一般，相當明亮。比較原始圖像的柱狀圖，可以看出山的位置大幅往右偏了。

懷舊的紅磚橋

老舊的紅磚建築物，在逆光下太暗了。除了調亮之外，我也想要加強陳舊的感覺。來調整飽和度吧！

消除色彩，提昇飽和度

琵琶湖疏水道是從琵琶湖一直延伸到京都的水道。至今據說已

原圖（黑暗的影像）

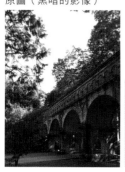

經建造超過100年了。照片是稱為水路閣的地方，由於逆光的關係，難得一見的紅磚拱柱灰灰暗暗的。雖然有一股鄉土風情，但是我想要讓拱柱更清晰，呈現一種懷舊的氣氛。

先用曲線大幅調亮，再用色階縮短暗側。切斷柱狀圖的山丘，縮短到山快到崩落的程度。

建築物的感覺不錯，就算不看柱狀圖，也知道影像亮度的重心偏向暗側。先調亮吧。

利用曲線大幅調亮

使用曲線大幅調亮了。當移動的點只有一點時，不管（拖曳）曲線的任一點都會形成相同的弧線（彎曲方式）。

剪去暗側

調亮之後整體變亮，暗側不夠緊湊，所以乾脆剪去色階的暗側。柱狀圖雖然變成梳齒狀了，這是沒有問題的。

接下來是紅磚。選擇「色相／飽和度」的「紅色」，提昇「飽和度」。如此一來，紅色就會加強，彷彿從畫面中浮出來似的。

這時候再降低「明亮」，保持穩重感，同時加強色彩。雖然比較麻煩，可是感覺還不錯。

紅磚的顏色比較弱

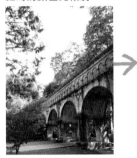

雖然紅磚的拱柱變亮了，紅色比較淡，給人一種淡泊的感覺。加強紅磚色彩。

調整紅色的飽和度與明度

選擇「色相／飽和度」的「紅色」，提高飽和度，降低「明度」。即可發揮老舊的感覺，加強色彩。

完成

雖然可以再調整一下綠色，總之先完成吧！照片裡讓人感到百年歲月的紅磚拱柱印象相當強烈。

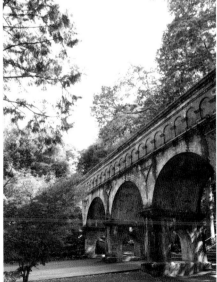

去除色彩以突顯人物

最後是黑白照片。消除色彩以發揮表情,再加上深褐色,成了懷舊印象的照片,我覺得可以突顯可愛的模樣。

乾脆用單色修圖

這是和孩子一起去購物中心時拍的照片。孩子非常可愛,但是

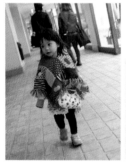

原圖(臉部不明顯)

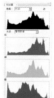

臉蛋似乎輸給披風了。我希望第一眼看照片時,目光可以集中在臉上。

拍成照片之後,披風太華麗了,無法直接看到表情。後方大姊姊的服裝顏色也太強烈了。所以乾脆改成黑白照片。

操作很簡單,只要將飽和度調成零就行了。但是這樣子卻是完全沒有焦點的黑白照片,最好提

黑白化

開啟「色相/飽和度」,將「飽和度」調到-100。Photoshop下會變成無彩色的黑白照片。

刪去明亮側

接下來用色階大幅剪去明亮側。如此一來背景的地板就會形成感覺還不錯的白化,也可以看到臉了。

高對比。雖然可以用曲線增加對比，地板的紅磚風格圖案太礙眼了，所以用色階刪去明亮側。如此一來就能看見孩子的表情了。

接下來再使用紅色與藍色的曲線，加上深褐色就行了。如何呢？我覺得是一張可愛中帶點懷舊，有點溫馨的好照片。

這樣子還不賴

如此一來基本的黑白照片就完成了。但是感覺有點冰冷，改用深褐色吧！

黃褐化

深褐色是混了紅與黃的顏色。使用曲線拉高紅色，再拉低藍色就成了深褐色。

完成

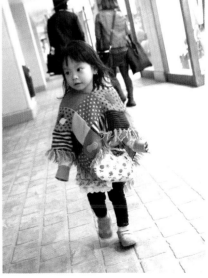

完成了。看一下各色的柱狀圖，可以發現各色的山幾乎都呈相同的形狀，位置略微錯開。這是上色黑白照片的特徵。

TITLE

相機女孩　曝光的浪漫情懷

STAFF

出版	三悅文化圖書事業有限公司
編著	WINDY Co.
譯者	侯詠馨

總編輯	郭湘齡
責任編輯	林修敏
文字編輯	王瓊苹　黃雅琳
美術編輯	李宜靜
排版	執筆者設計工作室
製版	明宏彩色照相製版股份有限公司
印刷	桂林彩色印刷股份有限公司
法律顧問	經兆國際法律事務所　黃沛聲律師

代理發行	瑞昇文化事業股份有限公司
地址	新北市中和區景平路464巷2弄1-4號
電話	(02)2945-3191
傳真	(02)2945-3190
網址	www.rising-books.com.tw
e-Mail	resing@ms34.hinet.net

劃撥帳號	19598343
戶名	瑞昇文化事業股份有限公司

初版日期	2012年4月
定價	280元

ORIGINAL JAPANESE EDITION STAFF

AD	桑原徹 (KUWA DESIGN)
設計	中野美紀 (KUWA DESIGN)
攝影	川野恭子／礒村浩一／ 川上卓也 (B Studio) 加藤真貴子 (WINDY Co.)
協助攝影	礒村藍生／伊藤塁偉／倉林範行 中山澪苑／ひよちゃん／伊東莉加 伊東優里
插畫	橋本 豐
編集・製作	西尾 淳／平 雅彦 加藤真貴子 (WINDY Co.)
企劃・編輯	山本雅之 (Mynavi Corporation)

國家圖書館出版品預行編目資料

相機女孩：曝光的浪漫情懷／Windy Co.編著；侯詠馨
譯. -- 初版. -- 新北市：三悅文化圖書，2012.03
160面；12.8x18.8公分

ISBN 978-986-6180-97-2 (平裝)

1. 攝影技術　2. 攝影光學　3. 數位攝影

952.12　　　　　　　　　　　　　　　101003689

ROSHUTSU TO HIKARI TO IRO GA WAKARU SHASHIN NO KIHON BOOK
by WINDY Co.
Copyright © 2011 WINDY Co.
All rights reserved.
Original Japanese edition published by Mynavi Corporation
This Traditional Chinese edition is published by arrangement with
Mynavi Corporation , Tokyo in care of Tuttle-Mori Agency,Inc., Tokyo
through Keio Cultural Enterprise Co., Ltd., New Taipei City , Taiwan.